色鉛筆 的
可愛動物

福阿包 等編著　鄒宛芸 校審

新一代圖書有限公司

國家圖書館出版品預行編目資料

色鉛筆的可愛動物 / 福阿包等編著. -- 初版. -- 新
北市：新一代圖書, 2019.09
224面；18.5x21公分
ISBN 978-986-6142-87-1(平裝)

1.鉛筆畫 2.動物畫 3.繪畫技法

948.2 108012801

色鉛筆的可愛動物

作　　者：福阿包等 編著
發 行 人：顏大為
校　　審：鄒宛芸
編輯策劃：楊　源
編輯顧問：林行健
排　　版：華剛數位印刷有限公司
出 版 者：新一代圖書有限公司
　　　　　新北市中和區中正路908號B1
　　　　　電話：(02)2226-3121
　　　　　傳真：(02)2226-3123
經 銷 商：北星文化事業有限公司
　　　　　新北市永和區中正路456號B1
　　　　　電話：(02)2922-9000
　　　　　傳真：(02)2922-9041
印　　刷：上海印刷廠股份有限公司
郵政劃撥：50078231新一代圖書有限公司
定　　價：380元
繁體版權合法取得・未經同意不得翻印
授權公司：機械出版社
◎ 本書如有裝訂錯誤破損缺頁請寄回退換
ＩＳＢＮ：978-986-6142-87-1
2019年9月初版一刷

前　　言

　　《色鉛筆的可愛動物》第二版增加了更多的繪畫案例，除包括38個詳細講解的案例外，附錄裡還有20個供讀者臨摹的小動物圖例，豐富的案例能夠供喜歡小動物繪畫的讀者朋友們更多、更好地進行臨摹練習。

　　本書的繪畫風格依舊是在不脫離寫實的基礎上讓大家抓住動物自身的特點，畫出更生動、可愛的小動物。

　　在本書38個詳細講解的範例中，作者挑選了時下較受歡迎的小動物，讓大家看到範例裡的小動物就產生拿出筆畫畫的想法，畫喜歡畫的圖畫可是一種享受喔！

　　如果是初學色鉛筆繪畫的朋友，只要你喜歡畫畫，就不要擔心畫不好、畫不像，畫畫沒有好與壞、像與不像，富有情感的畫面就是最美好的！一幅畫能體現出畫者本人的性格和繪畫時的心緒，所以畫出你心裡想的和在繪畫過程中是開心快樂的，這就足夠了。

　　大家剛開始畫色鉛筆畫的時候，可以跟著本書案例的步驟一步步來畫，不要給自己太大的壓力，每天拿出一點時間，先從造型簡單的小動物開始臨摹繪畫，時間一久，就會發現自己已經在不知不覺地進步了。本書一共有58隻小動物，都臨摹完相信你會驚訝於自己的堅持與進步！

　　還是那句話，繪畫是可以治癒心靈的，那就用自己的畫來治癒自己一天疲憊的身心吧，親手畫出屬於自己的可愛小動物，別等了，快拿起筆跟著我開始學畫萌萌小動物吧！

　　參與本書編寫的人員包括鮑夜凝（福阿包）、史敏、呂玲、鮑身傑、李雯、唐其君、劉誼、孫靜、王瑛、徐井志。

目錄

第1章 色鉛筆繪畫工具

第2章 超人氣小萌寵

第3章　大自然裡的小動物

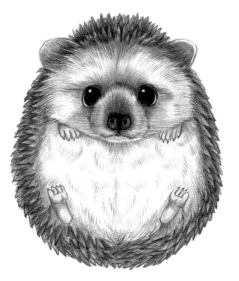

附錄　萌萌的小動物圖例

第1章　色鉛筆繪畫工具

　　本章詳細介紹了色鉛筆的種類、屬性以及怎樣選擇適合自己的色鉛筆，舉例講解了油性與水溶性色鉛筆的區別，介紹了與色鉛筆繪畫有關的工具，並附上本書繪畫所使用色鉛筆的色卡，讓大家在瞭解色鉛筆繪畫工具後，能更好地開始畫畫！

色鉛筆繪畫工具介紹

　　在我們準備開始學習色鉛筆繪畫的時候，首先要熟悉一下要用的一系列繪畫工具。色鉛筆是一種容易上手、便於攜帶的繪畫工具，我們對於色鉛筆也比較熟悉，比如寫字用的鉛筆，而色鉛筆就是擁有很多顏色的彩色鉛筆。

色鉛筆的品牌分類

　　市面上比較常見的幾個色鉛筆品牌都是性價比不錯、很適合初學者使用的色鉛筆。

　　每一款色鉛筆都備有油性色鉛筆、水溶性色鉛筆，大家可以根據自己的需要購入適合自己繪畫習慣的色鉛筆。

色鉛筆的顏色數量選擇

　　每個品牌的色鉛筆都有不同數量顏色的套裝，有12、24、30、36、48、72……500色的套裝。初學者比較適合購入24色～48色的套裝，這樣在最初練習疊色的時候才不會覺得顏色匱乏。

選擇適合自己的色鉛筆

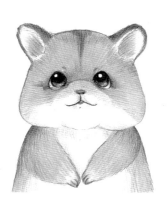

　　記得在我第一次接觸色鉛筆繪畫的時候，面對各大不同種類不同款的色鉛筆套裝不知如何選購，色鉛筆的價格從幾十到幾百乃至上千元，並不是說越貴的色鉛筆就越適合自己，即使購入了價格不菲的色鉛筆，也不會如神筆馬良一樣揮筆作畫，工具不是干擾繪畫好壞的原因。只有我們在不斷學習、練習中鞏固和提高自己的繪畫水平，從而逐步升級自己的繪畫工具，才能從中找出適合自己繪畫的色鉛筆。

　　我推薦新手朋友從輝柏嘉（簡稱紅盒）開始入手，這款色鉛筆幾乎是每位色鉛筆繪畫者都有一盒，性價比很高。我們在不斷地繪畫磨合中能夠逐漸熟悉並瞭解色鉛筆專有的屬性。

色鉛筆的不同繪畫屬性

色鉛筆通常會有油性色鉛筆與水溶性色鉛筆之分。

油性色鉛筆水溶性色鉛筆

這是我們最常見的色鉛筆種類之一，只需一張紙就可以用油性色鉛筆作畫，簡潔、方便。

色彩鮮艷，沒有浮鉛。

鉛筆品牌色號　色號
↓　　　　　↓

水溶色鉛筆還有一個作用：

這也是市面上常見的色鉛筆種類。水溶性，顧名思義，就是可以用水溶化開顏色，畫出一種近似水彩風格的繪畫。

兩種畫法：
一是畫好顏色，用毛筆沾水濕潤畫好的地方。
二是用色鉛筆筆尖蘸水，這樣畫出的顏色會更深。

水溶性　鉛筆品牌色號　色號
↓　　　　↓　　　　↓

除了油性與水溶性色鉛筆以外還有蠟筆性色鉛筆等。

用乾畫法繪畫，油性色鉛筆和水溶性色鉛筆的區別

很多朋友在選購色鉛筆時經常糾結這個問題：油性和水溶性色鉛筆畫出的效果到底有沒有區別？

如果只是乾畫法（不加水），不用水溶開，就購入油性的，油性的浮粉少、筆觸滑。

如果偶爾想畫其他風格的畫，就買水溶性色鉛筆，水溶性色鉛筆既可以畫水彩風格的畫，又可以乾畫，區別不大。推薦新手購入水溶性色鉛筆，同時可以嘗試兩種畫法。

油性色鉛筆　　　　水溶性色鉛筆

 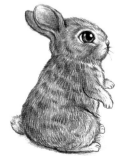

這兩幅畫中左圖用的是輝柏嘉油性色鉛筆，右圖用的是輝柏嘉水溶性色鉛筆，整體看來兩幅畫並無多大差別。

水溶色鉛筆還有一個作用：
在畫第一層顏色的時候，用水潤開顏色，晾乾後繼續用鉛筆疊加顏色，這樣反復畫出的顏色會非常濃郁。

9

不同紋理、不同克數的畫紙

色鉛筆不像其他繪畫對紙有著特別的要求，大致上只要不是太滑的紙都可以用來作畫。

素描紙　　不同牌子的素描紙紋理各有不同，有細紋和粗紋的區分。

粗紋
上色後會露出紙的底色，需要疊加顏色多遍。

細紋
上色後會露出小面積的底色，適合畫細膩風格的畫。

白卡紙

白卡紙紙質平滑，有多種克數的選擇，紙張克數越大紙越厚，大家不要選擇那種光滑的卡紙，因為它們不適合用來繪畫

影印紙

影印紙是最常見的一款紙，也有克數的區分，比較細膩，厚一點的紙張適合繪畫。

●除了以上幾種類型的紙外，大家還可以在彩色紙上繪畫，別有一番風味。

選擇適合自己繪畫習慣的畫紙

康頌的素描紙是市面上最常見的畫紙，價格適中，也是我最常用的一款紙。
如果要用水溶性色鉛筆畫水彩風格的畫，要選擇水彩紙來畫，如果用素描紙畫，加水後紙會皺，效果會大打折扣。

紙除了顏色、紋理不同以外，還有克數的區分。

不論是素描紙、卡紙還是影印紙，都有多種克數的選擇，大家不要選擇太薄的紙張。

對於不同的紙紋、不同的克數，還有顏色的選擇，我們可以選擇性的嘗試，找出適合自己的紙，也可以根據想畫的對象有針對性地選紙，這樣會給畫面加分。

紙不僅有紋理的區別，還有多種克數的選擇。和紋理一樣，不同克數應對不同的需求。克數越大紙越厚，大家要根據自己的畫面選擇，並不是說所有的紙都是越厚越好。

我們畫色鉛筆畫，最好是用有些紋理的紙，但紋理不能太粗，如果太粗顏色覆蓋不了，沒法深入。

但是紙也不能太光滑，那樣不好上色，所以我們可以選擇在康頌紙的背面畫。

其他輔助繪畫小工具

有了色鉛筆和紙後，還需要以下輔助畫具，大家可以根據自己的需要來準備這些畫具。

起稿類工具

鉛筆　H代表硬度，H數越大硬度越高，
顏色很淡，容易在紙上留下筆
痕。B代表黑度，B數越大顏色越
黑，容易弄髒畫面。

普通鉛筆，HB、2B適合起稿。

0.3自動鉛筆，筆尖比0.5的還要
細，適合起稿。

0.5自動鉛筆，常見的鉛號。

橡皮

硬橡皮（塊狀橡皮），用來
修改大面積的顏色。

軟橡皮（可塑橡皮），用來
整體減弱顏色，擦細節。

尖橡皮（細節橡皮），專門
用來修改細節的橡皮，有替
芯替換。

削筆器

手拿式削筆器：小巧、方便攜帶，削出
的筆尖短、尖，需要畫幾下削一削。

手搖式削筆器：使用便捷，不容易斷
鉛，削出的筆尖又尖又長。

美工刀：可以用它削出自己想要的筆尖
長短。

大家根據自己的喜好選擇不同的削筆方
式吧。

為自己畫一張萌系色卡

本書使用的色鉛筆是輝柏嘉48色油性色鉛筆。
以下是該款鉛筆的色卡，包含色號和顏色名稱。

304淺黃	307檸檬黃	309中黃	383土黃	314橙黃	316橘黃	318橘紅	321橘紅	326大紅
330肉粉	319粉紅	329桃紅	325玫瑰紅	333紫紅	327深紅	392棗紅	334紅紫	335藏紅
387淺褐	378紅褐	376熟褐	380深褐	339淺紫	337深紫			
370草綠	366淺綠	367深綠	363碧綠紅	362藍綠	361翠綠	357墨綠	372橄欖綠	
347淺藍	354天藍	345海藍	349藏藍	351深藍	341藍	343紫藍	344(普魯士藍)普藍	341群青
395淺灰	396灰	397深灰						
352金	348銀	399黑	301白					

●如果大家手頭沒有這款色鉛筆或者顏色不
是48色也沒關係，可以用其他相似的顏色來
代替，只要整體色感對了就可以。同款輝柏
嘉水溶性色鉛筆除色號是4XX外，也可以用
以上色卡。

第2章　超人氣小萌寵

本章以20個超人氣家養小萌寵為圖例，詳細地為大家講解小動物的繪畫流程，從起稿到上色，對不同毛髮質感分步講解，讓大家對繪畫過程一目了然，快拿起筆來練習吧！

可愛的
灰狸花貓

【繪畫小要點】

灰狸花貓的畫法比較普遍，注意貓咪整體花紋的分布排列要自然，不要呆板，顏色之間的過渡銜接要自然，並強調貓咪五官的機靈、可愛。

【準備顏色】

330肉粉　383土黃　392棗紅　367深綠　396灰　397深灰　399黑　344普藍　341群青

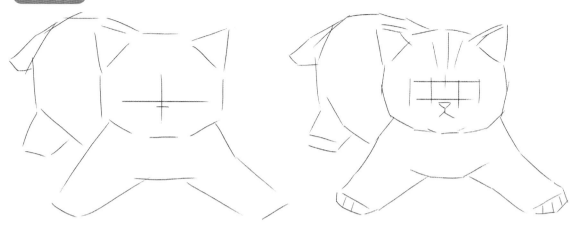

01 用直線輕輕地勾勒出灰狸花貓的整體輪廓，標出五官的十字輔助線。

02 用短線慢慢地把形體的輪廓細畫出來，找準各個部位的位置、形態。

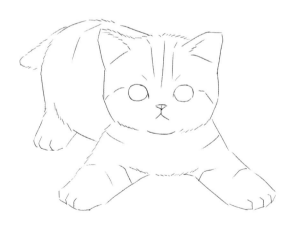

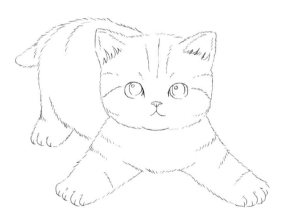

03 開始刻畫五官的細節，畫出四肢及爪子的具體形狀，調整好整體線稿。

04 用畫短毛的線條勾畫出灰狸花貓的輪廓線，畫出毛髮的質感，畫好後擦去多餘的輔助線。

05 用黑色和深綠色平鋪眼睛的底色，留出眼睛的高光，用肉粉色平鋪鼻子的顏色。

06 用黑色加重瞳孔的顏色，用深綠色和土黃色刻畫瞳孔周圍的底色，用棗紅色輕輕地勾畫鼻子、嘴巴的輪廓線。

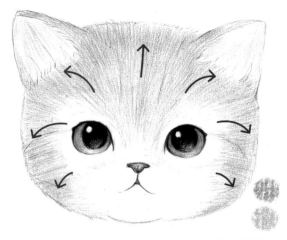

07 用灰色按照圖中箭頭的方向畫出灰狸花貓毛髮的整體走向，注意線條的排列方向，用肉粉色輕輕鋪一下貓咪耳朵的底色。

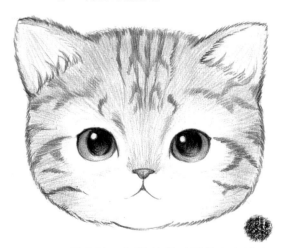

08 用黑色按照灰狸花貓毛髮的走向排列出花紋。

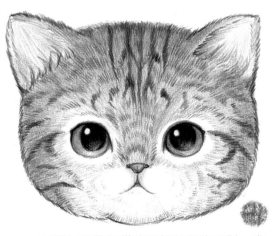

09 用深灰色疊加貓咪頭部灰色的毛髮，畫出明暗關係，白色毛髮的位置留白，注意顏色之間的銜接要自然。

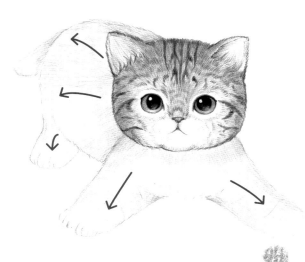

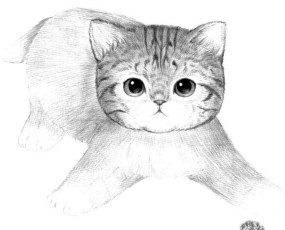

10 用灰色按照箭頭方向畫出貓咪身體上毛髮的走向，注意線條之間的排列要自然。

11 用深灰色疊加貓咪身體暗部的顏色，被遮擋的部位顏色最深，所以要加重疊加顏色。

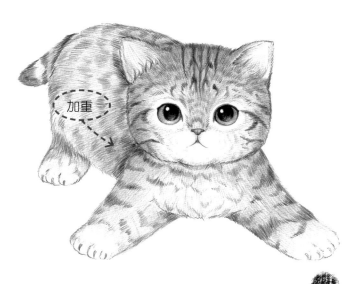

畫貓咪花紋的毛髮要從淺色過渡到重色，先鋪一層底色，然後畫出花紋的走向，再用深色進一步疊加顏色，畫出顏色的深淺。

12 用黑色畫出貓咪身體上毛髮的花紋走向，注意花紋之間的排列，要順著毛髮的生長方向排列線條。

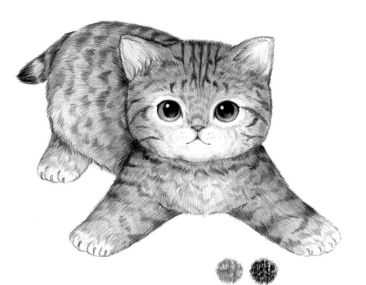

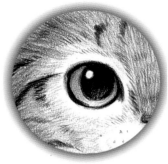

貓咪眼睛周圍是一圈
白色的毛髮，所以要
空出來，銜接的線條
要自然，下筆由輕到
重。

13 用深灰色疊加貓咪整體毛髮的顏
色，用黑色加重花紋的顏色，要使
暗部的顏色重下去，直到整個畫面
顏色飽滿為止。

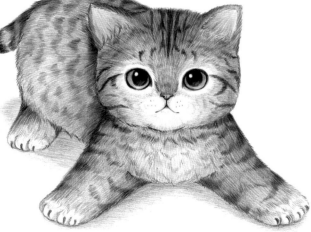

14 用普藍色和群青色銜接畫一層淡淡的漸
變陰影，讓整體畫面顏色更加完整。

完成

胖胖的
加菲貓

【繪畫小要點】

加菲貓的特點是五官的
分布與其他貓咪不同，
所以在起稿的時候要注
意把鼻子和眼睛的距離
畫近一點，以突出加菲
貓扁扁的臉。

【準備顏色】

330肉粉　383土黃　387淺褐　367深綠　378紅褐　380深褐　376熟褐

344普藍　341群青　397深灰　399黑

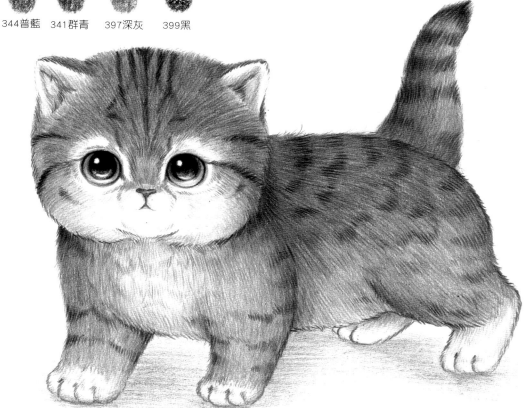

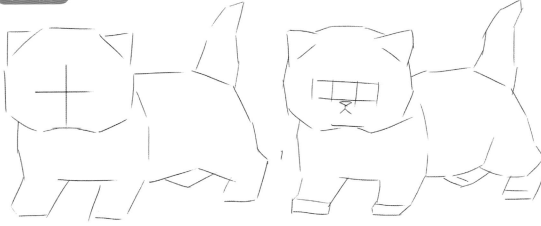

01 用直線輕輕地勾勒出加菲貓的整體輪廓，標出五官的十字輔助線。

02 用短線慢慢地把形體的輪廓細畫出來，找準各個部分的位置、形態。

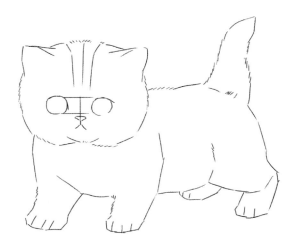

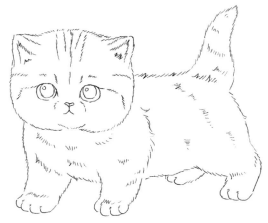

03 開始刻畫五官的細節，畫出四肢及爪子的具體形狀，調整好整體線稿。

04 用畫短毛的線條勾畫出加菲貓的輪廓線，畫出毛髮的質感，畫好後擦去多餘的輔助線。

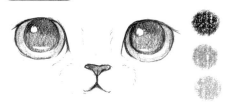

05 用黑色和深綠色給瞳孔鋪一層底色，注意留出眼睛的高光位置，用肉粉色平鋪鼻子的底色。

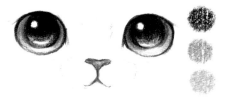

06 用黑色加重瞳孔的暗色，用深綠色和土黃色銜接加重瞳孔周圍的顏色。

07 按照上圖箭頭的方向用淺褐色畫貓咪頭部毛髮的走向，用深褐色畫貓咪頭部的花紋，注意毛髮的線條排列要自然。

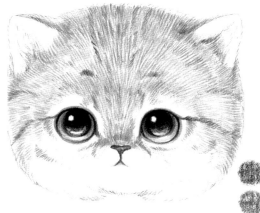

08 用紅褐色繼續疊加貓咪頭部毛髮的顏色，白色毛髮的位置要留白，用深灰色畫白色毛髮暗部的顏色。

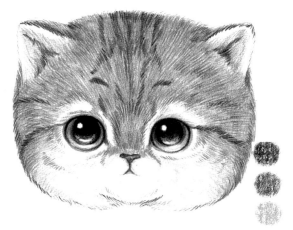

09 用熟褐色和紅褐色加重貓咪毛髮的暗部，用肉粉色畫一下耳朵內部的底色。

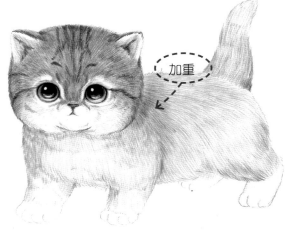

10 用淺褐色按照圖中箭頭的方向畫貓咪身體上毛髮的走向。

11 用紅褐色疊加貓咪身體毛髮的顏色，用深褐色加重貓咪暗部的顏色。

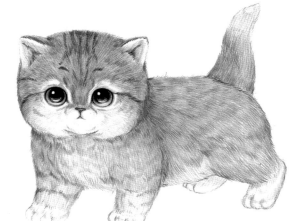

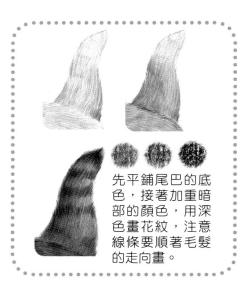

12 用淺褐色繼續疊加毛髮，用熟褐色畫貓咪身體上的花紋。

先平鋪尾巴的底色，接著加重暗部的顏色，用深色畫花紋，注意線條要順著毛髮的走向畫。

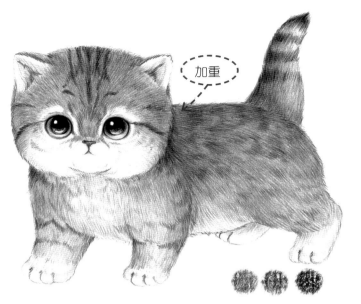

貓咪爪子的輪廓細節可以用深色輕輕地勾畫一下。

13 用紅褐色和深褐色一層層疊加顏色，用黑色加重花紋的顏色，直到整體顏色飽滿為止。

14 用普藍色和群青色疊加畫一層淡淡的陰影，讓畫面更加完整。

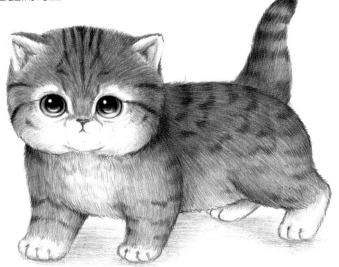

完成

活潑的 暹羅貓

【繪畫小要點】

暹羅貓的特點在於它黑黑的小臉，在畫暹羅貓臉部的時候要注意線條的排列和用色的深淺，不可畫成黑黑的一片，要畫出明暗深淺，毛髮之間線條的過渡也要自然。

【準備顏色】

330肉粉　347淺藍　351深藍　344普藍　341群青　396灰　397深灰　399黑

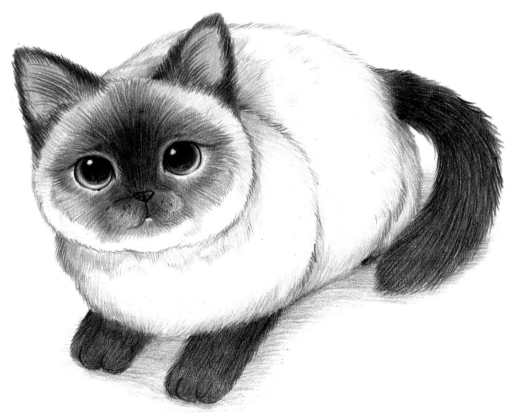

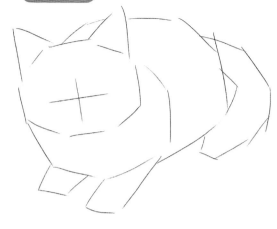

01 用直線輕輕地勾勒出暹羅貓的整體輪廓，標出五官的十字輔助線。

02 用短線慢慢地把形體的輪廓細畫出來，找準各個部分的位置、形態。

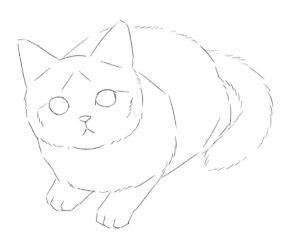

03 開始刻畫五官的細節，畫出四肢及爪子的具體形狀，調整好整體線稿。

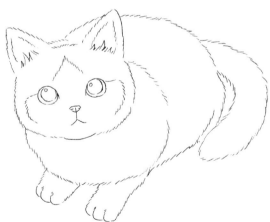

04 用畫短毛的線條勾畫出暹羅貓的輪廓線，畫出毛髮的質感，畫好後擦去多餘的輔助線。

05 先用黑色和淺藍色畫出貓咪眼睛瞳孔的底色，並留出眼睛的高光位置。

06 接著用黑色和深藍色加重眼睛瞳孔暗部的顏色，用黑色刻畫畫貓咪的鼻子。

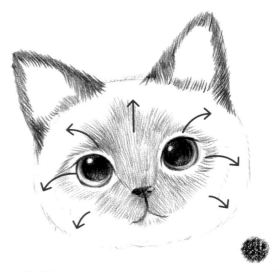

07 按照上圖箭頭的方向畫出貓咪頭部毛髮的底色，注意毛髮線條的排列要自然。

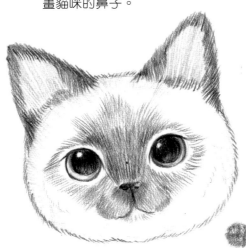

08 用深灰色繼續疊加貓咪頭部暗部的顏色，白色毛髮的位置要空出來。

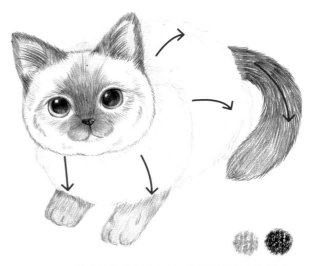

09 按照箭頭方向用灰色畫出貓咪身體上毛髮的走向，用黑色畫貓咪四肢和尾巴的底色。

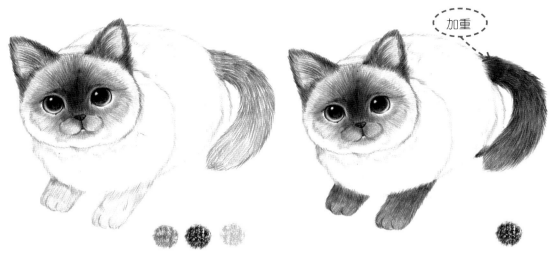

加重

10 用深灰色和黑色疊加貓咪整體毛髮的顏色，暗部的顏色要加重，在耳朵內部疊加一點肉粉色。

11 用黑色繼續加重貓咪黑色毛髮的顏色，貓咪臉中間、耳朵、四肢以及尾巴的顏色最重。

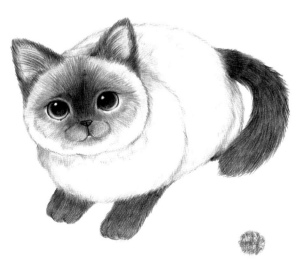

12 用深灰色畫貓咪白色毛髮的暗部顏色，注意顏色的銜接要自然。

用深色畫出耳朵的輪廓，用肉粉色畫內部的顏色，再用深色畫一些耳朵周邊的毛髮。

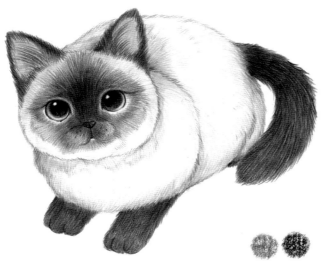

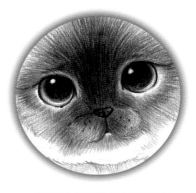

貓咪的臉部雖然是黑色毛髮，但是也要注意畫出五官的細節，顏色要有深有淺。

13 用深灰色結合黑色加重貓咪被遮擋部位的顏色，讓暗部的顏色更重，直到畫面顏色飽滿為止。

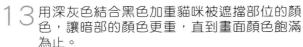

完成 ♥

14 用普藍色和群青色疊加畫一層淡淡的陰影，讓畫面更完整。

呆萌的 黃狸花貓

【繪畫小要點】

黃狸花貓和灰狸花貓的顏色不一樣，在用色上不能選擇太鮮艷的顏色，否則就失真了。在顏色上可以選擇偏褐色的色系，亮色的毛髮在上色的時候先輕輕地鋪色，否則整體黃色毛髮的顏色會不自然。

【準備顏色】

 330肉粉　 392棗紅

314橙黃　383土黃

387淺褐　378紅褐

376熟褐　380深褐

344普藍　341群青

397深灰　399黑

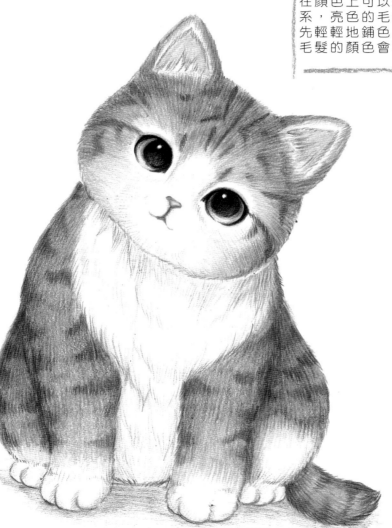

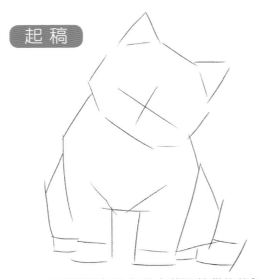

01 用直線輕輕地勾勒出黃狸花貓的整體輪廓，標出五官的十字輔助線。

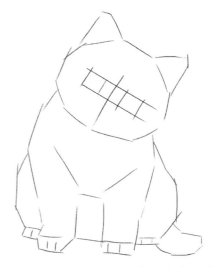

02 用短線慢慢地把形體的輪廓細畫出來，找準各個部分的位置、形態。

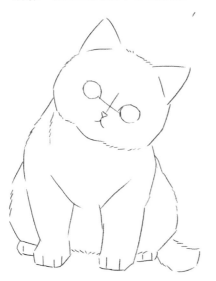

03 開始刻畫五官的細節，畫出四肢及爪子的具體形狀，調整好整體線稿。

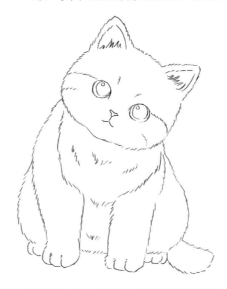

04 用畫短毛的線條勾畫出黃狸花貓的輪廓線，畫出毛髮的質感，畫好後擦去多餘的輔助線。

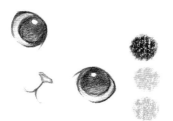

05 先用黑色和土黃色畫貓咪眼睛瞳孔的底色，用肉粉色畫貓咪嘴巴的底色。

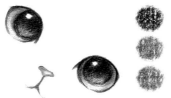

06 接著用黑色和紅褐色加重貓咪瞳孔暗部的顏色，用棗紅色加重貓咪鼻子的輪廓色。

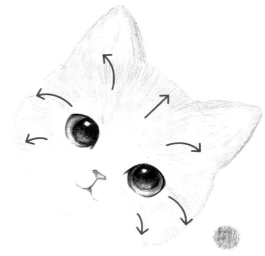

07 按照上圖箭頭的方向用淺褐色畫貓咪頭部毛髮的底色，注意毛髮線條的排列要自然。

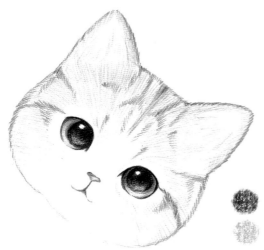

08 用深褐色畫貓咪頭部花紋的顏色，注意花紋的分布要自然，用肉粉色畫耳朵內部的顏色。

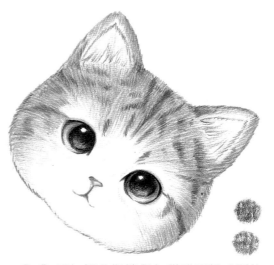

09 用紅褐色繼續疊加貓咪頭部毛髮的顏色，用深灰色畫白色毛髮暗部的顏色。

31

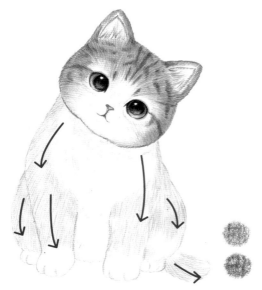

10 按照箭頭方向用淺褐色畫出貓咪身體上毛髮的走向，用深灰色畫白色毛髮的底色。

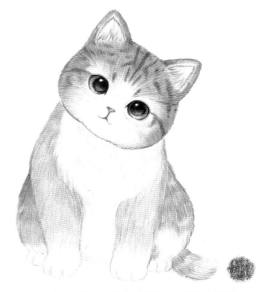

11 用紅褐色疊加貓咪身體上毛髮暗部的顏色，被遮擋部位的顏色最重。

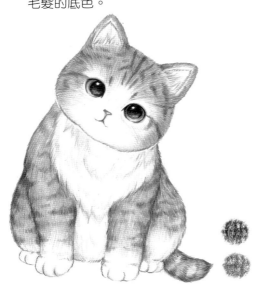

12 用深褐色畫貓咪身體上花紋的分布，用深灰色畫貓咪白色毛髮暗部的顏色。

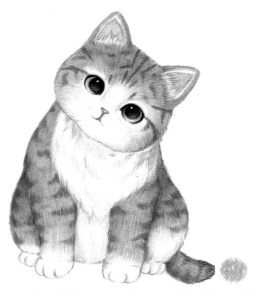

13 用橙黃色疊加身體上毛髮的顏色，讓整體顏色更飽滿。

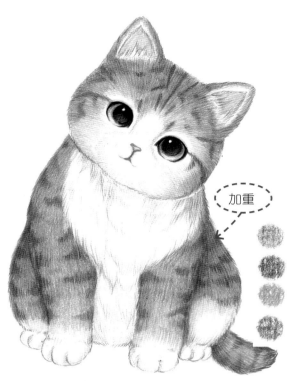

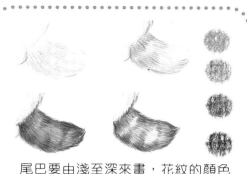

尾巴要由淺至深來畫，花紋的顏色要暗下去。

加重

14 用淺褐色和紅褐色畫貓咪深色毛髮的暗色，讓顏色整體重下去。然後用橙黃色疊加亮部的顏色，讓整體顏色飽滿，用深灰色加重白色毛髮暗部的顏色。

15 用普藍色和群青色疊加畫一層淡淡的陰影，注意線條的過渡要自然。

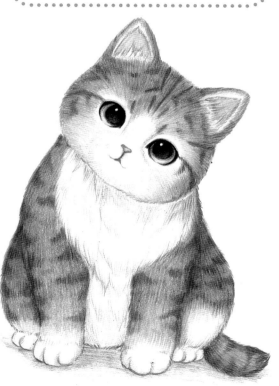

完成

漂亮的
金吉拉貓

【繪畫小要點】

金吉拉貓屬於長毛貓，注意長毛毛髮的刻畫方法，和短毛毛髮的刻畫方法不同，長毛毛髮的輪廓線分布和排列要自然。

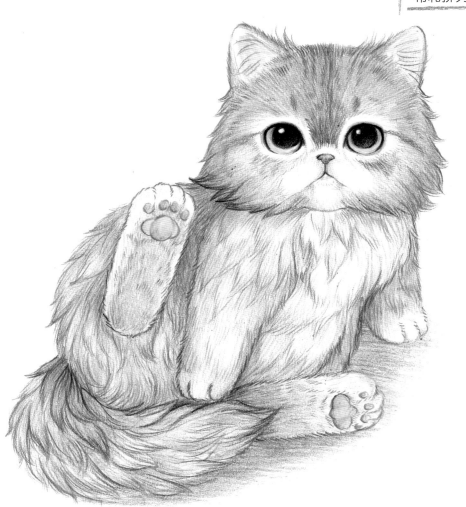

【準備顏色】

330肉粉　　392棗紅

307檸檬黃　370草綠

367深綠　　341群青

344普藍　　396灰

397深灰　　399黑

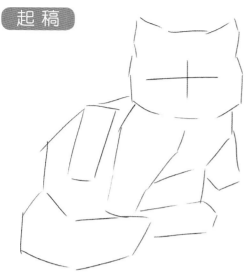

01 用直線輕輕地勾勒出金吉拉貓的整體
輪廓，標出五官的十字輔助線。

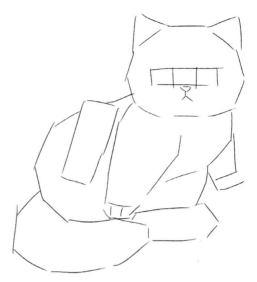

02 用短線慢慢地把形體的輪廓細畫出
來，找準各個部分的位置、形態。

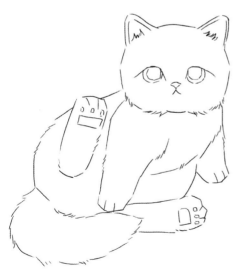

03 開始刻畫五官的細節，畫出四肢及爪
子的具體形狀，調整好整體線稿。

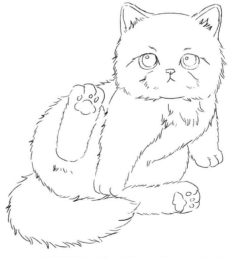

04 用畫長毛的線條勾畫出金吉拉貓的
輪廓線，畫出毛髮的質感，畫好後
擦去多餘的輔助線。

05 先用黑色畫黑色瞳孔的底色，用深綠色和檸檬黃色疊加畫瞳孔周邊的底色，用肉粉色畫鼻子的底色。

06 繼續用黑色、深綠色和檸檬黃色加重瞳孔暗部的顏色。

07 按照上圖箭頭的方向用灰色畫出金吉拉貓頭部毛髮的走向，注意顏色不要畫得太重。

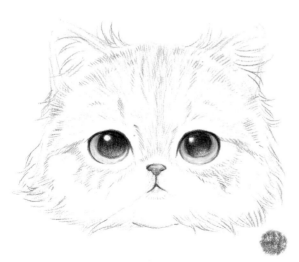

08 用深灰色畫貓咪頭部暗部的顏色，長毛貓的毛髮要注意畫出毛髮的輪廓。

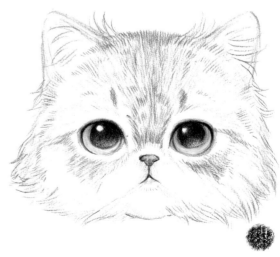

09 用黑色輕輕地畫出貓咪頭部淺色的花紋，白色毛髮的位置留白。

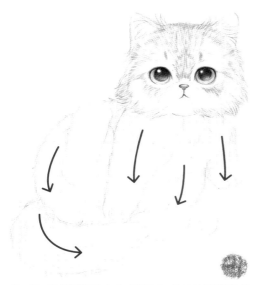

10 按照箭頭方向用深灰色畫出貓咪身體上毛髮的走向。

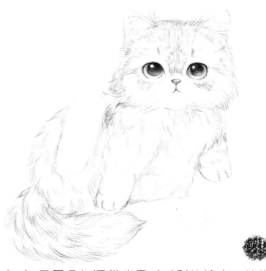

11 用黑色加深貓咪長毛毛髮的輪廓，線條的顏色不要重，要輕輕地排列著畫。

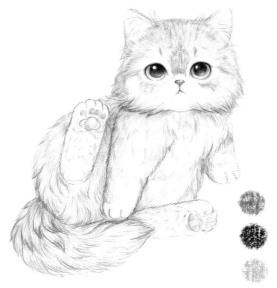

12 用深灰色和黑色疊加暗部的顏色，顏色不要畫重了，用肉粉色畫貓咪的爪子。

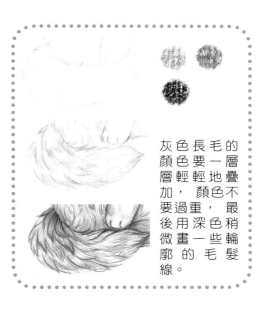

灰色長毛的顏色要一層層輕輕地疊加，顏色不要過重，最後用深色稍微畫一些輪廓的毛髮線。

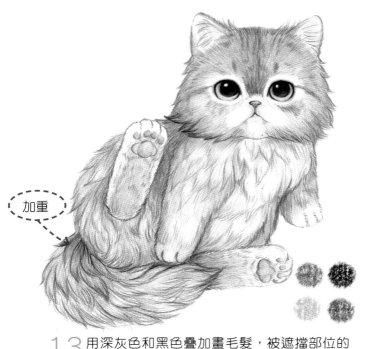

加重

貓咪爪子的細節也要畫出來 ，這樣會使畫面看起來更細緻。

13 用深灰色和黑色疊加畫毛髮，被遮擋部位的顏色最重，用肉粉色和棗紅色刻畫一下爪子的細節，直到整體顏色飽滿為止。

14 用普藍色和群青色疊加畫一層淡淡的陰影，讓畫面更加完整。

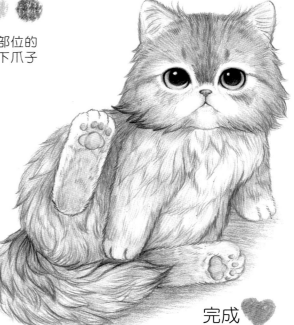

完成 ♥

萌萌的 折耳貓

【繪畫小要點】

折耳貓最大的特點就是它的耳朵了，在刻畫的時候要注意抓住耳朵的特點來畫，耳朵是有厚度的，要刻畫出細節。

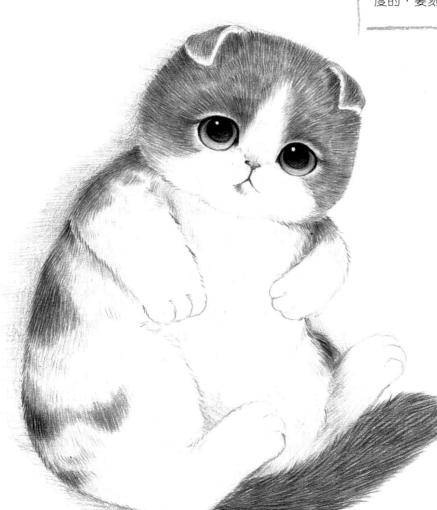

【準備顏色】

330肉粉　　387淺褐

378紅褐　　396灰

397深灰　　399黑

341群青　　344普藍

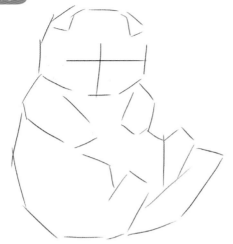

01 用直線輕輕地勾勒出折耳貓的整體輪廓，標出五官的十字輔助線。

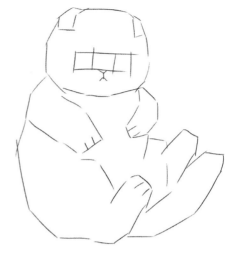

02 用短線慢慢地把形體的輪廓細畫出來，找準各個部分的位置、形態。

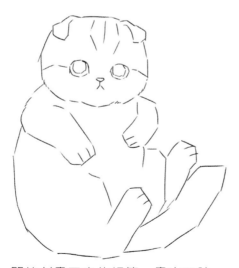

03 開始刻畫五官的細節，畫出四肢及爪子的具體形狀，調整好整體線稿。

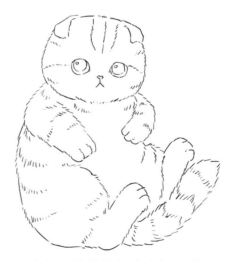

04 用畫短毛的線條勾畫出折耳貓的輪廓線，畫出毛髮的質感，畫好後擦去多餘的輔助線。

05 先用黑色和淺褐色畫出貓咪瞳
孔的底色，用肉粉色畫出鼻子
的底色。

06 接著用黑色和紅褐色加重貓
咪瞳孔暗部的顏色。

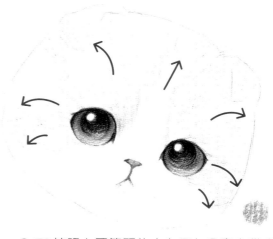

07 按照上圖箭頭的方向用灰色畫出貓咪
頭部毛髮的走向，白色毛髮的位置要
留出來。

08 用深灰色疊加頭部毛髮的顏色，注意
線條的排列要自然。

09 用深灰色繼續加重毛髮暗部的顏色，
再用普藍色輕輕地疊加一層顏色。

41

先用淺色平鋪貓咪尾巴的底色，
再用深色一層層疊加，注意線條
的排列。

10 按照箭頭方向用灰色畫出貓咪身體上
毛髮的走向。

注意留出貓
咪眼睛周圍
的一圈白色
毛髮。

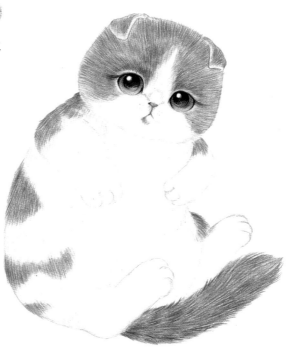

11 用深灰色疊加普藍色加重貓咪身體上
重色毛髮的顏色。

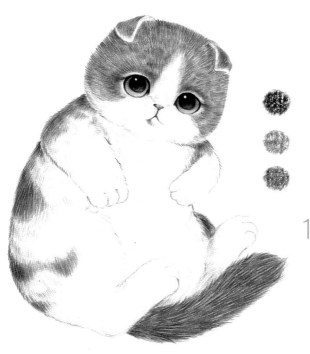

要畫出折耳貓耳朵的厚度。

12 用深灰色和普藍色疊加貓咪暗部的顏色，用黑色加重毛髮最暗的部位，被遮擋的地方顏色最重。

13 用普藍色疊加群青色畫一層淡淡的陰影，讓整個畫面更加完整。

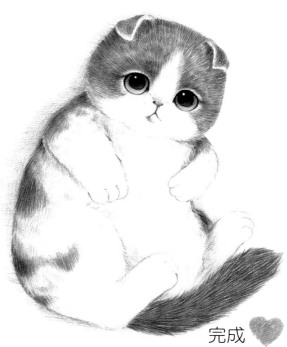

完成

聰明的 博美犬

【繪畫小要點】

被修剪了毛髮的博美犬腦袋圓圓的，眼睛也圓圓的，所以在起稿的時候要抓住狗狗可愛的特點來畫，由於是白色毛髮的狗狗，所以在上色的時候注意不要畫得太重，否則就變成灰色的狗狗了。

【準備顏色】

 329桃紅　 325玫瑰紅

 344普藍　 341群青

 396灰　 397深灰

 399黑

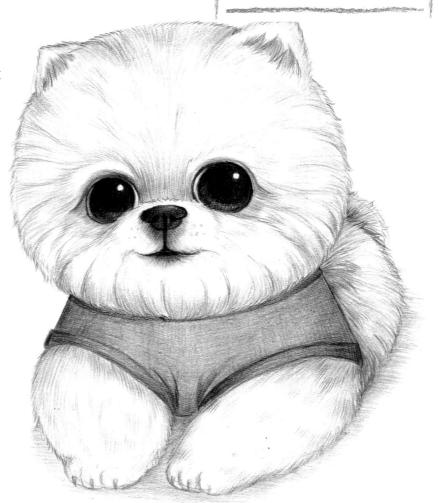

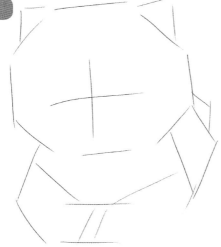

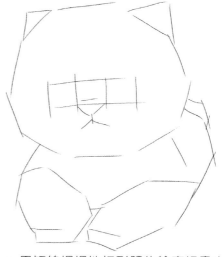

01 用直線輕輕地勾勒出博美犬的整體輪廓，標出五官的十字輔助線。

02 用短線慢慢地把形體的輪廓細畫出來，找準各個部分的位置、形態。

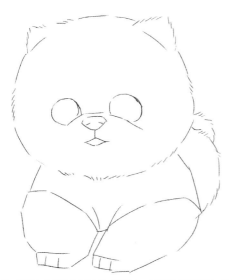

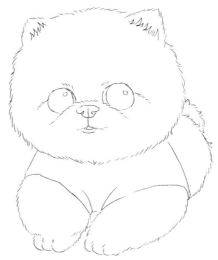

03 開始刻畫五官的細節，畫出四肢及爪子的具體形狀，調整好整體線稿。

04 用畫短毛的線條勾畫出博美犬的輪廓線，畫出毛髮的質感，畫好後擦去多餘的輔助線。

05 用黑色畫出狗狗眼睛和鼻子、嘴巴的底色，留出眼睛高光的位置。

06 用黑色加重眼睛和鼻子暗部的地方，用普藍色在眼圈周圍輕輕地畫一圈。

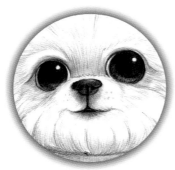

狗狗眼睛周圍的毛髮顏色要深一點，這樣會讓鼻子凸出來，顯得比較有立體感。

08 按照右圖箭頭的方向再把狗狗身體上毛髮的走向畫出來，因為是白色毛髮的狗狗，要輕輕地一層一層鋪色。

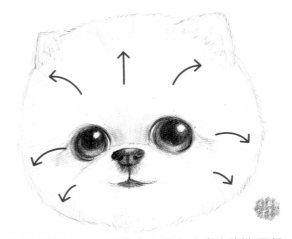

07 按照上圖箭頭的方向用灰色畫出狗狗頭部毛髮的走向，注意線條的排列要自然。

09 用桃紅色畫狗狗衣服的底色，衣服邊
緣的顏色要深一些。

10 用玫瑰紅色進一步疊加衣服的顏色。

11 用深灰色從狗狗頭部疊加顏色，畫出
狗狗頭部毛髮的質感。

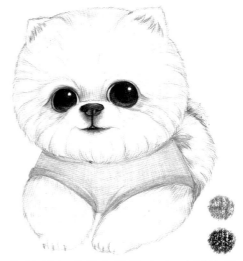

12 用深灰色疊加狗狗身上毛髮的重
色，用黑色加重毛髮輪廓線，注意
被遮擋部位的顏色最重。

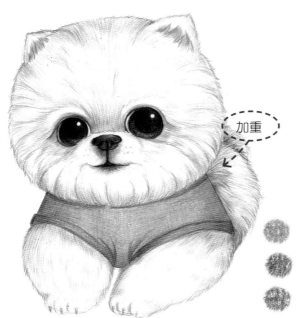

加重

衣服的皺褶用深色畫，暗部的地方重下去，要畫出立體感。

13 用桃紅色疊加狗狗衣服的顏色，用玫瑰紅色畫衣服暗部的顏色，用深灰色疊加狗狗整體毛髮的顏色，直到整個畫面的顏色飽滿為止。

14 用普藍色和群青色疊加畫一層淡淡的陰影，讓整體畫面更加完整。

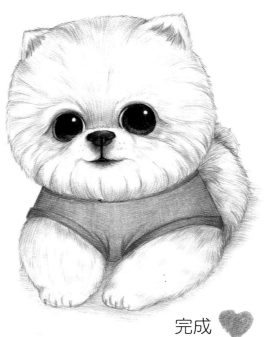

完成

頑皮的 泰迪犬

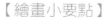

【繪畫小要點】

泰迪犬的毛髮是捲的，所以是比較難畫的，在畫的時候要先鋪一層底色，然後用深色把毛髮走向的輪廓線畫出來，再一層一層疊加顏色。

【準備顏色】

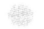 309中黃　 314橙黃

 387淺褐　 378紅褐

 370草綠　 367深綠

 344普　　 341群青

 380深褐　399黑

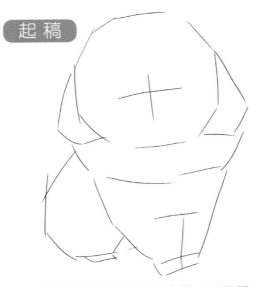

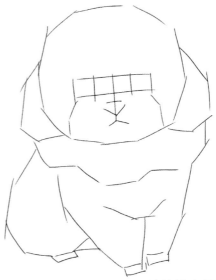

01 用直線輕輕地勾勒出泰迪犬的整體輪廓,標出五官的十字輔助線。

02 用短線慢慢地把形體的輪廓細畫出來,找準各個部分的位置、形態。

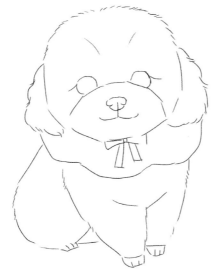

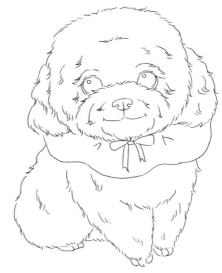

03 開始刻畫五官的細節,畫出四肢及爪子的具體形狀,調整好整體線稿。

04 用畫捲毛的線條勾畫出泰迪犬的輪廓線,畫出毛髮的質感,畫好後擦去多餘的輔助線。

05 用黑色畫出狗狗眼睛和鼻子的底色，留出高光的位置。

06 用黑色加重眼睛和鼻子的暗部顏色，讓眼睛的線條有深淺變化。

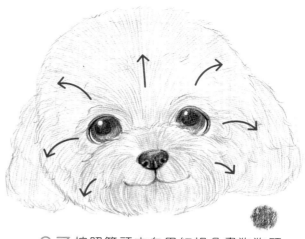

07 按照箭頭方向用紅褐色畫狗狗頭部毛髮的走向，注意線條的排列要自然。

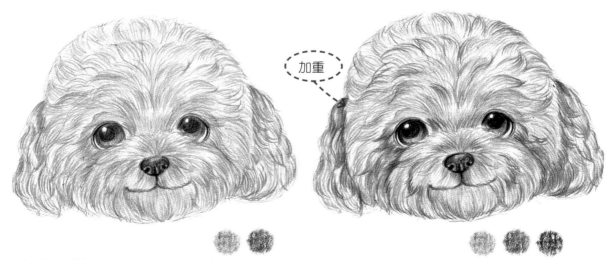

加重

08 用淺褐色疊加紅褐色畫狗狗頭部的毛髮，因為是捲毛毛髮，所以要一撮一撮地畫。

09 用淺褐色和紅褐色疊加毛髮的顏色，用深褐色加重狗狗頭部被遮擋的地方，注意耳根處和眼睛周圍的顏色最深。

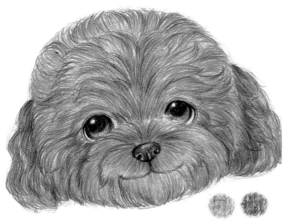

10 進一步用淺褐色和紅褐色疊加頭部
毛髮的顏色,讓顏色飽滿起來。

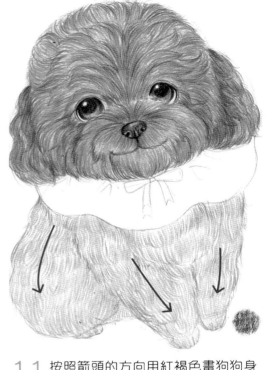

11 按照箭頭的方向用紅褐色畫狗狗身
體上毛髮的走向。

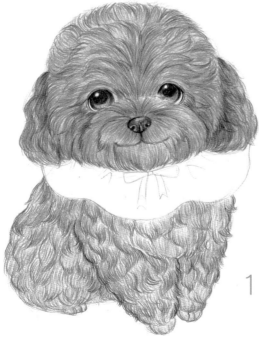

12 用淺褐色和紅褐色疊加繼續一撮一撮
地畫狗狗身體上的毛髮,用深褐色加
重狗狗毛髮的輪廓線。

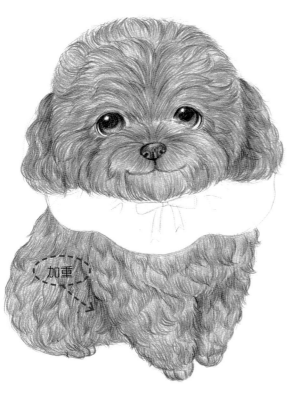

13 用淺褐色和紅褐色繼續疊加整體毛髮的顏色，被遮擋部位的顏色最重，要暗下去。

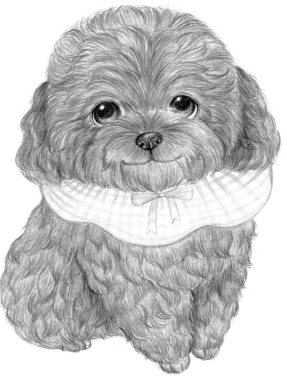

14 用草綠色和深綠色畫狗狗圍脖上的圖案，用中黃色和橙黃色畫狗狗圍脖上的蝴蝶結和邊緣。

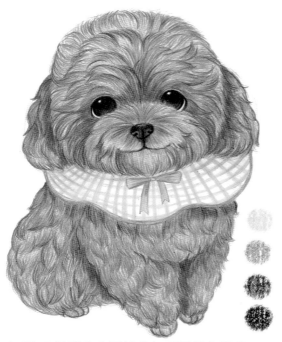

捲毛毛髮是按照狗狗毛髮生長的走向一撮一撮地來畫，毛髮輪廓線的顏色相對要深一些。

15 用草綠色和深綠色加重圍脖上圖案的顏色，用深褐色結合黑色加重狗狗整體毛髮的顏色，讓捲毛毛髮有立體感。

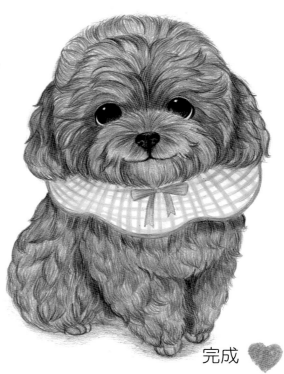

16 畫面整體顏色飽滿以後，用普藍色疊加群青色畫一層淡淡的陰影，讓整個畫面更加完整。

完成

機靈的 雪納瑞犬

【繪畫小要點】

雪納瑞犬的毛髮是它的
一大特色，它全身上下
分布著短毛、長毛和捲
毛，所以要注意各部位
毛髮不同的畫法，畫出
不同毛髮的區別。

【準備顏色】

326大紅

378紅褐

376熟褐

344普藍

341群青

396灰

397深灰

399黑

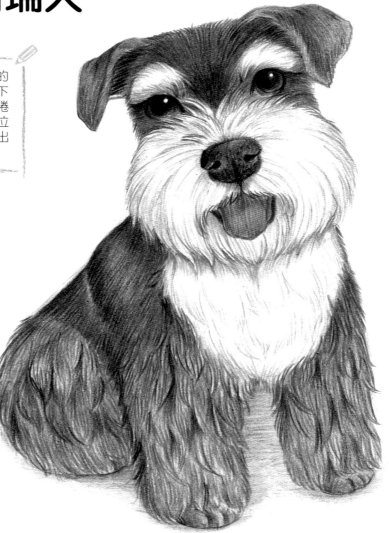

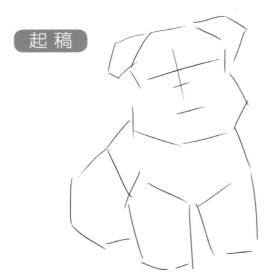

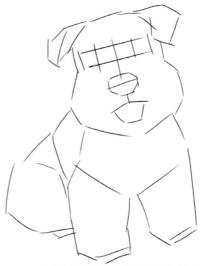

01 用直線輕輕地勾勒出雪納瑞犬的整體輪廓，標出五官的十字輔助線。

02 用短線慢慢地把形體的輪廓細畫出來，找準各個部分的位置、形態。

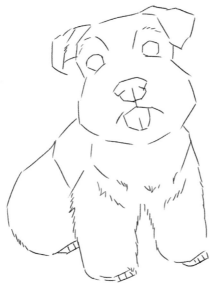

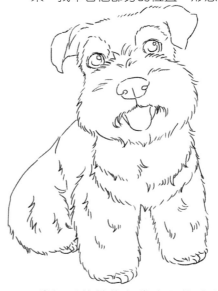

03 開始刻畫五官的細節，畫出四肢及爪子的具體形狀，調整好整體線稿。

04 用畫短毛的線條勾畫出雪納瑞犬的輪廓線，畫出毛髮的質感，畫好後擦去多餘的輔助線。

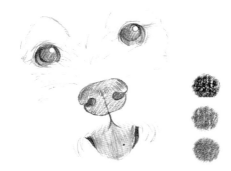

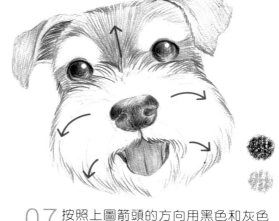

05 用黑色和紅褐色畫狗狗眼睛的底色，用大紅色畫狗狗舌頭的底色。

07 按照上圖箭頭的方向用黑色和灰色畫狗狗頭部毛髮的走向，注意深色與淺色毛髮的分布。

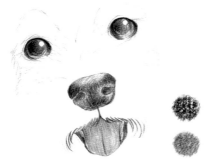

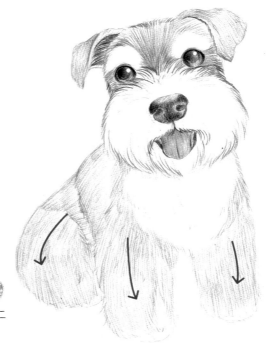

06 用黑色加重狗狗眼睛和鼻子的暗部顏色，用大紅色加重舌頭的暗部顏色。

08 按照箭頭方向用深灰色畫狗狗身體上毛髮的走向，毛髮的排列要自然。

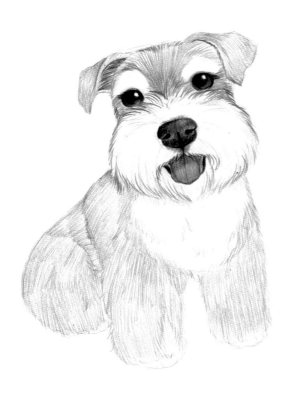

09 用深灰色結合黑色畫狗狗身體上毛髮的顏色。

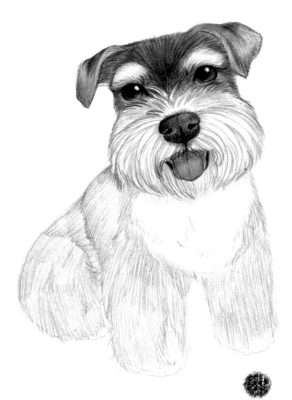

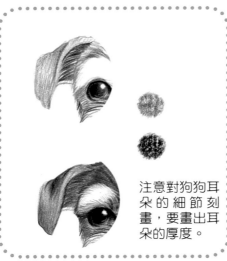

注意對狗狗耳朵的細節刻畫，要畫出耳朵的厚度。

10 用黑色從狗狗頭部的毛髮開始加重毛髮的顏色，白色毛髮的位置用黑色加深毛髮輪廓線。

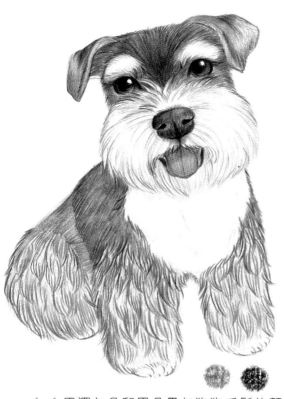

先用淺色平鋪底色，再用深色疊加暗部顏色，捲毛毛髮用深色加深毛髮的輪廓線。

11 用深灰色和黑色疊加狗狗毛髮的顏色，狗狗身體上的毛髮是捲的，要注意加深毛髮的輪廓線。

加重

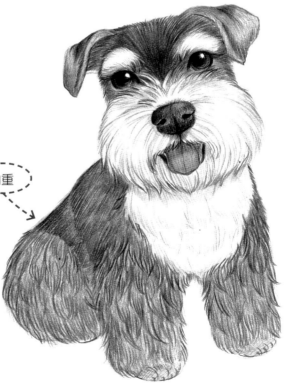

12 用黑色疊加毛髮的顏色，被遮擋部位的顏色最重，用深灰色畫白色毛髮的暗部顏色。

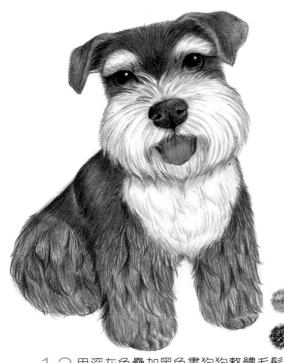

狗狗的鬍子是長毛毛髮，用深色
畫出長毛毛髮的分布，要畫出毛
毛的質感。

13 用深灰色疊加黑色畫狗狗整體毛髮
的顏色，直到顏色飽滿為止。

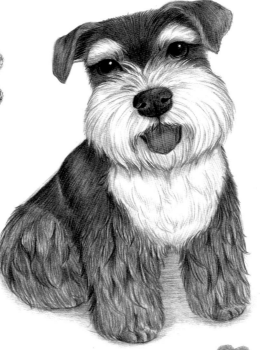

14 整體顏色飽滿後，用普藍色疊加群
青色畫一層淡淡的陰影，讓畫面更
加完整。

完成

萌萌的 小比格犬

【繪畫小要點】

比格犬的毛髮顏色分布很好看，屬於畫起來相對簡單的狗狗類型之一，我們在起稿的時候要畫出它可愛的特點，比如圓圓的眼睛以及垂拉著的耳朵。

【準備顏色】

 330肉粉 321橙紅

 387淺褐 378紅褐

 376熟褐 380深褐

 396灰 397深灰

 399黑 344普藍

 341群青 327深紅

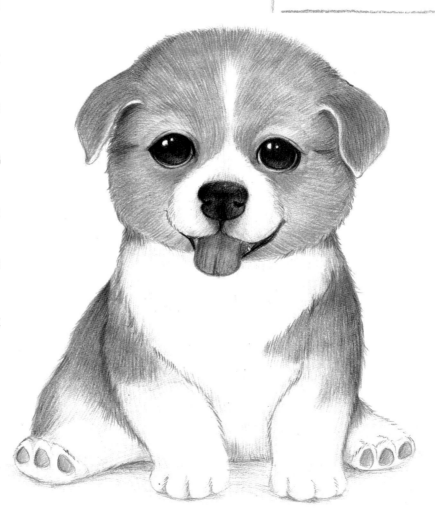

61

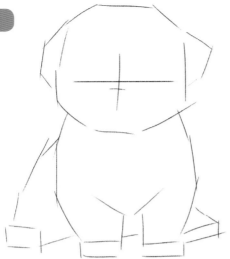

01 用直線輕輕地勾勒出比格犬的整體輪廓，標出五官的十字輔助線。

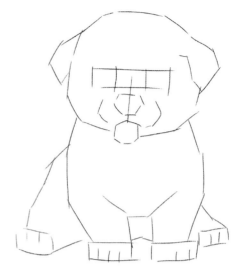

02 用短線慢慢地把形體的輪廓細畫出來，找準各個部分的位置、形態。

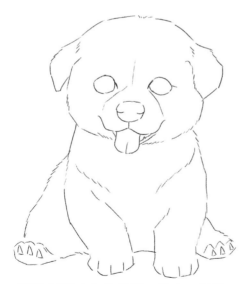

03 開始刻畫五官的細節，畫出四肢及爪子的具體形狀，調整好整體線稿。

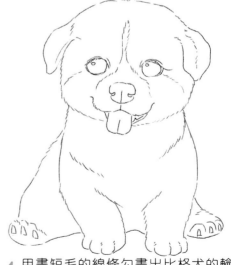

04 用畫短毛的線條勾畫出比格犬的輪廓線，畫出毛髮的質感，畫好後擦去多餘的輔助線。

05 用黑色畫狗狗眼睛和鼻子的底
色，留出高光的位置，用橙紅
色畫狗狗舌頭的底色。

06 用黑色和深褐色加重狗狗眼睛
和鼻子的暗部顏色，用深紅色
加重狗狗舌頭的暗部顏色。

07 按照箭頭方向用淺褐色畫出狗狗頭
部毛髮的走向，注意線條的排列要
自然。

08 用紅褐色疊加頭部毛髮的顏色，注
意眼睛周圍的毛髮顏色最重。

09 用淺褐色疊加紅褐色畫狗狗頭部毛
髮的顏色，用深褐色加重頭部毛髮
的輪廓線。

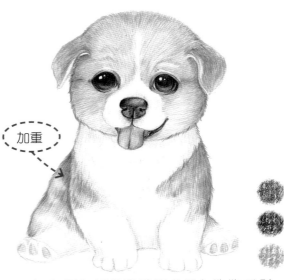

加重

10 按照箭頭方向用淺褐色畫出狗狗身體上毛髮的走向，白色毛髮的位置要空出來，用肉粉色畫狗狗爪子的底色。

11 用紅褐色和熟褐色疊加狗狗毛髮暗部的顏色，被遮擋部位的顏色最深，用灰色畫白色毛髮暗部的顏色。

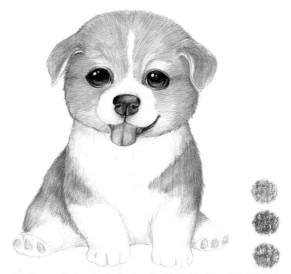

12 用淺褐色和紅褐色疊加狗狗毛髮的顏色，用深灰色畫白色毛髮暗部的顏色。

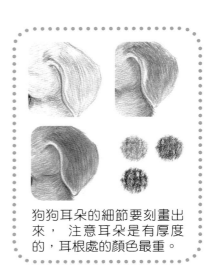

狗狗耳朵的細節要刻畫出來，注意耳朵是有厚度的，耳根處的顏色最重。

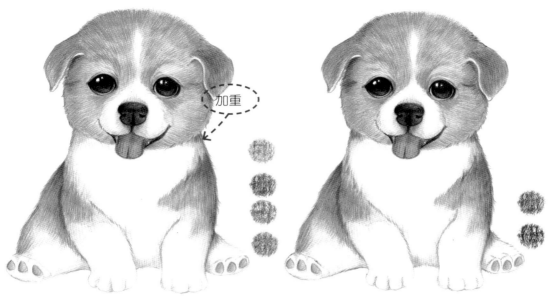

加重

13 用淺褐色和紅褐色疊加身體的顏色，用深灰色畫白色毛髮的重色，用橙紅色畫一下爪子的暗部顏色。

14 用紅褐色和深褐色疊加整體毛髮的顏色，直到畫面的顏色飽滿為止。

注意對狗狗五官的細節刻畫，鼻孔也要畫出來。

15 用普藍色疊加群青色畫一層淡淡的陰影，讓畫面更加完整。

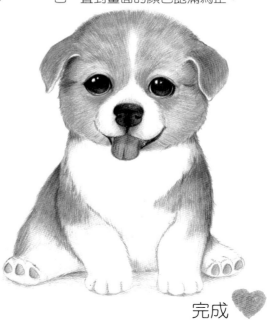

完成

活潑的 阿拉斯加雪橇犬

【繪畫小要點】

阿拉斯加雪橇犬的毛髮特別多,所以要把毛髮畫得蓬鬆一些,尤其是它的嘴巴很長,在畫的時候要畫出立體感。

【準備顏色】

330肉粉　326大紅

387淺褐　378紅褐

396灰　　397深灰

399黑　　344普藍

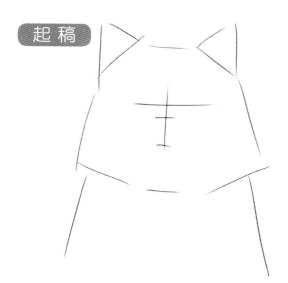

01 用直線輕輕地勾勒出狗狗的整體輪
廓，標出五官的十字輔助線。

02 用短線慢慢地把形體的輪廓細畫出
來，找準各個部分的位置、形態。

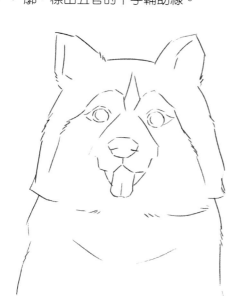

03 開始刻畫五官的細節，畫出狗狗整個
上半身的動態，調整好整體線稿。

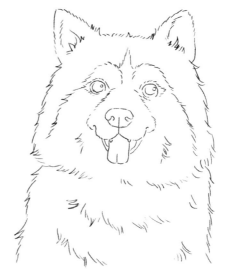

04 用畫短毛的線條勾畫出狗狗的輪廓
線，畫出毛髮的質感，畫好後擦去多
餘的輔助線。

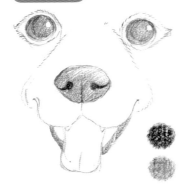 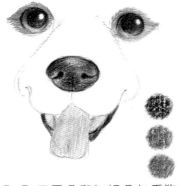

05 用黑色和淺褐色畫狗狗眼睛和鼻子的底色，留出眼睛高光的位置。

06 用黑色和紅褐色加重狗狗眼睛和鼻子的暗部顏色，畫一圈眼睛周邊的毛髮，然後用大紅色畫舌頭的底色。

07 用黑色加重眼睛和鼻子的暗部顏色，在鼻子下方畫一點黑色的毛髮，用大紅色加重舌頭的暗部顏色。

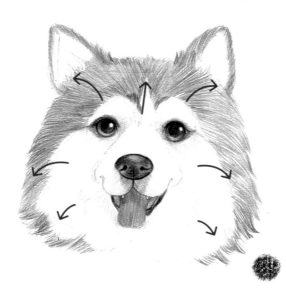 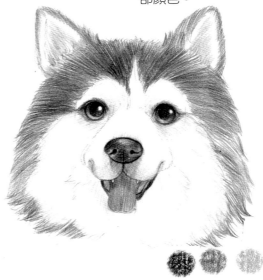

08 按照箭頭方向用黑色畫出狗狗頭部毛髮的走向，白色毛髮的位置是空出來。

09 用深灰色疊加黑色畫狗狗頭部毛髮的暗部顏色，用肉粉色畫狗狗耳朵的內部顏色。

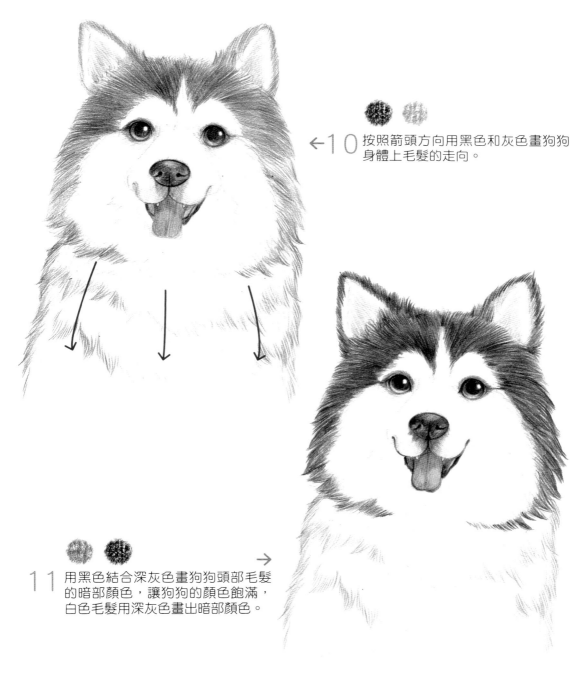

←10 按照箭頭方向用黑色和灰色畫狗狗
身體上毛髮的走向。

11 用黑色結合深灰色畫狗狗頭部毛髮
的暗部顏色，讓狗狗的顏色飽滿，
白色毛髮用深灰色畫出暗部顏色。 →

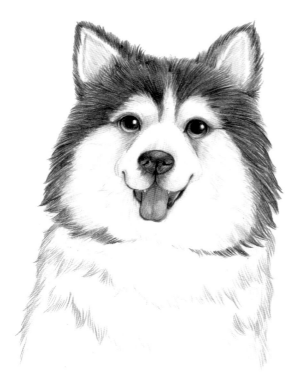

←12 用黑色結合深灰色加重狗狗毛髮的
顏色,注意暗部顏色要暗下去。

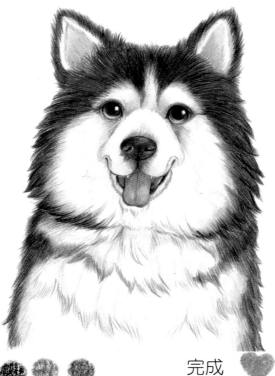

完成

注意對狗狗五官的刻
畫、狗狗鼻子內部的細
節以及嘴巴的構造。

13 用黑色加重狗狗身體上黑色部位的毛髮顏色,
用深灰色加深白色毛髮的輪廓線,在狗狗暗部
位置的毛髮上疊加一點普藍色,讓整體畫面的
顏色飽滿。

憨憨的 巴哥犬

【繪畫小要點】

巴哥犬是比較有特點的狗狗，它的臉特別可愛，我們在起稿的時候要抓住它可愛的特點來畫，注意眼睛和鼻子的比例，要畫出它憨憨的神態，在上色的時候注意臉上黑色毛髮的顏色不要太重，要刻畫出立體感。

【準備顏色】

 383土黃　 387淺褐　 378紅褐　 380深褐　 376熟褐

 399黑　 341群青　344普藍

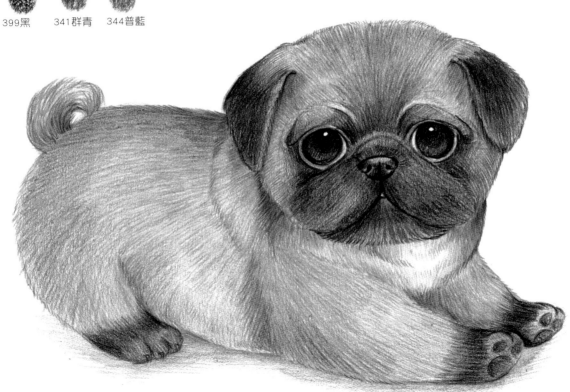

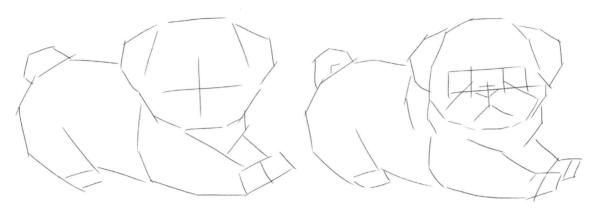

01 用直線輕輕地勾勒出巴哥犬的整體輪廓，標出五官的十字輔助線。

02 用短線慢慢地把形體的輪廓細畫出來，找準各個部分的位置、形態。

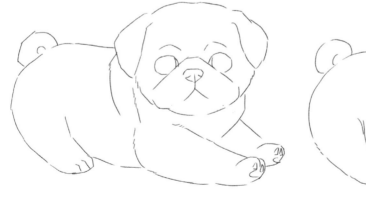

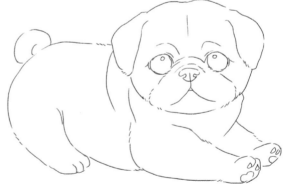

03 開始刻畫五官的細節，畫出四肢及爪子的具體形狀，調整好整體線稿。

04 用畫短毛的線條勾畫出巴哥犬的輪廓線，畫出毛髮的質感，畫好後擦去多餘的輔助線。

05 用黑色畫狗狗眼睛和鼻子的底色，然後輕輕地用黑色在狗狗嘴巴周圍鋪一層底色。

06 用黑色加重眼睛和鼻子的暗部顏色，在眼睛周圍鋪一層黑色。

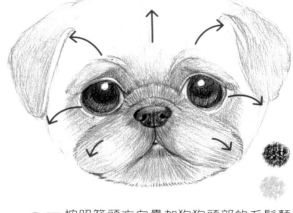

07 按照箭頭方向疊加狗狗頭部的毛髮顏色，用黑色畫出耳朵的底色，用土黃色畫狗狗淺色部位的毛髮顏色。

08 用淺褐色加重狗狗淺色部位的毛髮顏色，注意暗部顏色最深。

09 用黑色加重狗狗臉部和耳朵上黑色毛髮的顏色，用淺褐色疊加深褐色畫狗狗淺色毛髮的顏色，被遮擋部位的顏色最深。

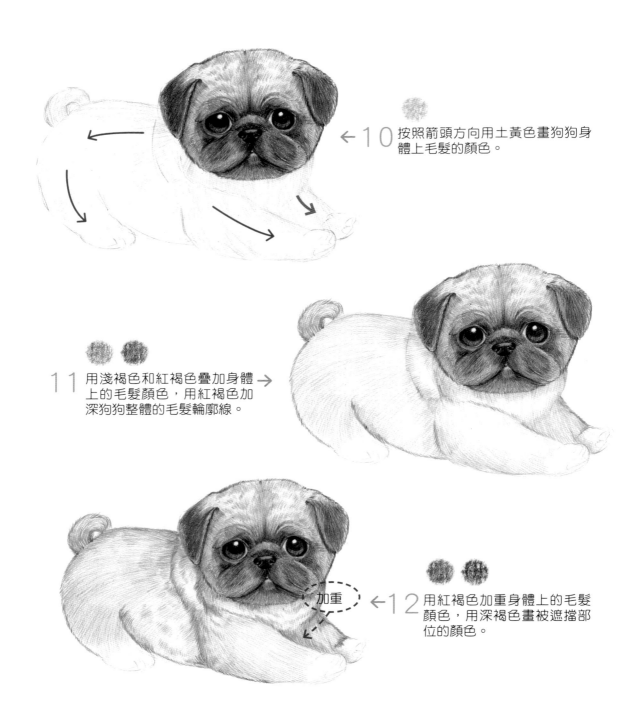

←10 按照箭頭方向用土黃色畫狗狗身
體上毛髮的顏色。

11 用淺褐色和紅褐色疊加身體 →
上的毛髮顏色，用紅褐色加
深狗狗整體的毛髮輪廓線。

加重 ←12 用紅褐色加重身體上的毛髮
顏色，用深褐色畫被遮擋部
位的顏色。

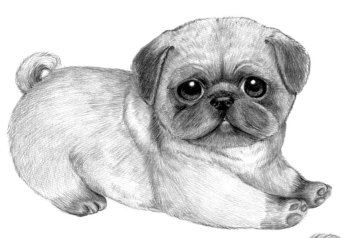

←13 用紅褐色和熟褐色疊加毛髮的顏色，再用淺褐色繼續疊加，然後用黑色畫出狗狗四肢與爪子上的毛髮顏色。

14 用紅褐色和深褐色進一步加深整體顏色，用黑色加重狗狗黑色毛髮的顏色，注意對爪子的明暗刻畫。→

加重

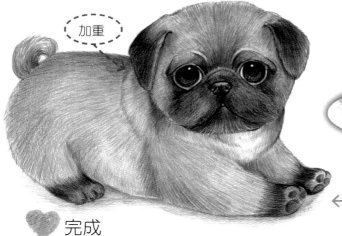

完成

←15 在畫面整體顏色飽滿之後，用普藍色疊加群青色畫一層淡淡的陰影，讓畫面更加完整。

胖胖的 小倉鼠

【繪畫小要點】

倉鼠圓圓的一團特別可愛，所以我們將它畫的胖胖的會顯得更可愛。在上色的時候注意毛髮之間顏色的銜接要自然，讓畫面看起來是一個整體。

【準備顏色】

330肉粉　316橘黃

309中黃　314橙黃

387淺褐　378紅褐

376熟褐　396灰

399黑　341群青

344普藍

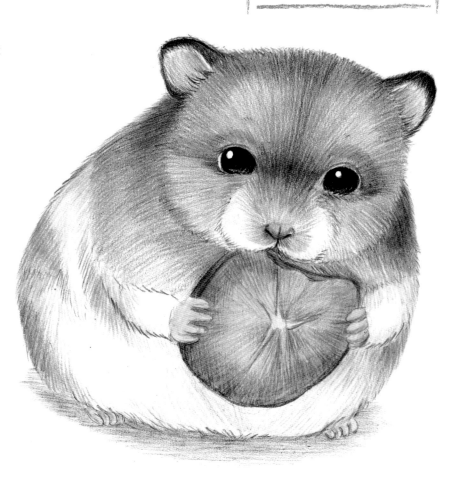

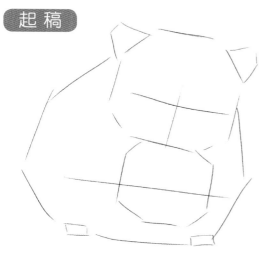

01 用直線輕輕地勾勒出倉鼠的整體輪廓，標出五官的十字輔助線。

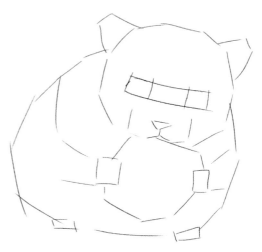

02 用短線慢慢地把形體的輪廓細畫出來，找準各個部分的位置、形態。

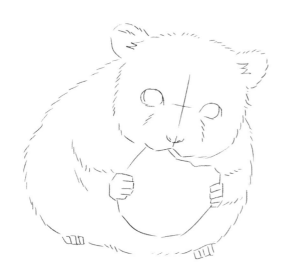

03 開始刻畫五官的細節，畫出四肢及爪子的具體形狀，調整好整體線稿。

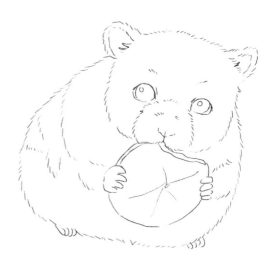

04 用畫短毛的線條勾畫出倉鼠的輪廓線，畫出毛髮的質感，畫好後擦去多餘的輔助線。

05 用黑色畫倉鼠眼睛的底色，用肉粉色畫倉鼠鼻子的底色。

06 用黑色加重倉鼠眼睛的重色，用肉粉色加重鼻子的輪廓線。

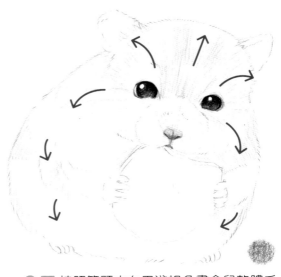

07 按照箭頭方向用淺褐色畫倉鼠整體毛髮的走向，白色毛髮的位置要留白。

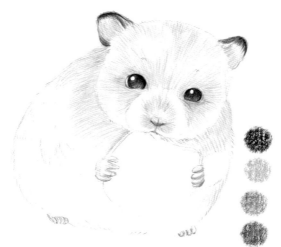

08 用黑色和肉粉色結合畫倉鼠的耳朵，用肉粉色畫出四肢的底色，用淺褐色和紅褐色疊加畫一層毛髮的顏色。

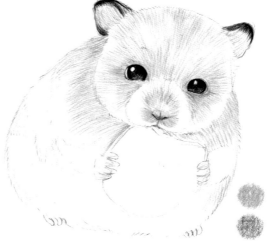

09 用橙黃色和淺褐色疊加畫倉鼠黃色毛髮的顏色，要畫出明暗關係。

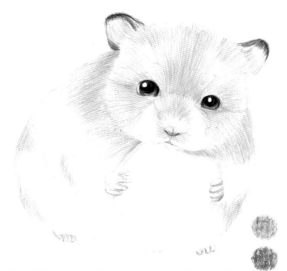

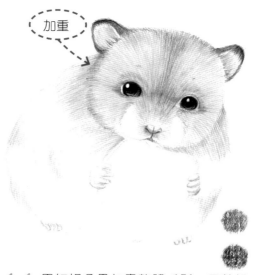

加重

10 用淺褐色疊加畫亮部毛髮的顏色，
用紅褐色加重暗部毛髮的顏色。

11 用紅褐色疊加畫整體毛髮，用熟褐
色在暗部加深一點顏色，注意被遮
擋部位的顏色都要重下去。

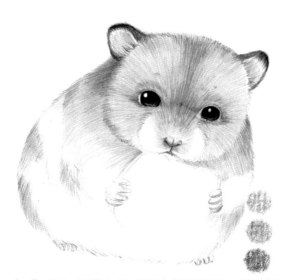

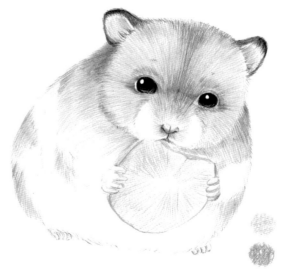

12 用灰色畫白色毛髮的暗部顏色，用淺褐
色和紅褐色繼續疊加毛髮顏色。

13 用中黃色畫倉鼠手中胡蘿蔔片的
底色，用橙黃色加深胡蘿蔔片的
輪廓線。

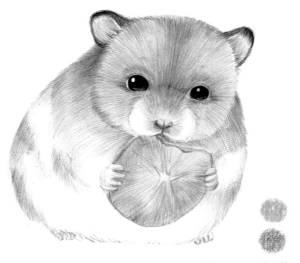

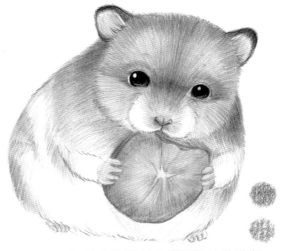

14 用橙黃色疊加胡蘿蔔片的顏色，用橘黃色畫胡蘿蔔片的暗部顏色和紋理。

15 用橘黃色繼續刻畫胡蘿蔔片的暗部顏色，用深灰色加深一下白色毛髮的暗部顏色。

對於胡蘿蔔片要先鋪底色，再畫出暗部顏色，畫出它的立體感，然後在上面畫出紋理。

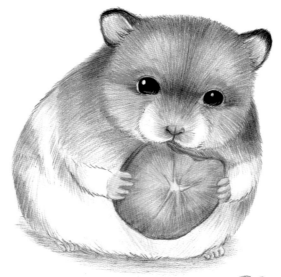

16 在畫面整體顏色飽滿以後，用普藍色結合群青色畫一層淡淡的陰影，讓畫面更加完整。

完成

萌萌的 短毛荷蘭豬

【繪畫小要點】

短毛荷蘭豬有點像沒有長耳朵的兔子，在起稿的時候要抓住它的特點來畫，鼻子和耳朵是它的特色，在上色時注意毛髮顏色之間的銜接要自然，將它畫得胖胖的會顯得更可愛。

【準備顏色】

 330肉粉　 314橙黃　 387淺褐

 378紅褐　 392棗紅　376熟褐

 380深褐　 397深灰　 399黑

 341群青　 344普藍

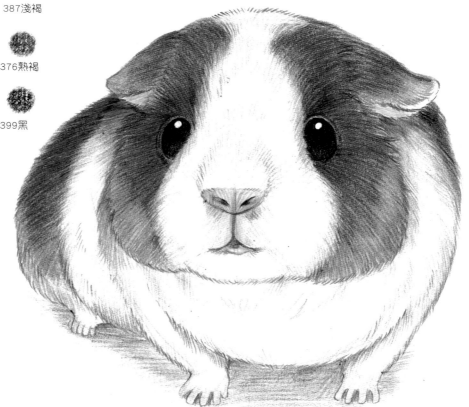

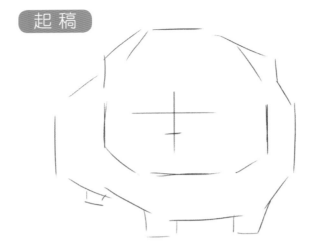

01 用直線輕輕地勾勒出荷蘭豬的整體輪廓，標出五官的十字輔助線。

02 用短線慢慢地把形體的輪廓細畫出來，找準各個部分的位置、形態。

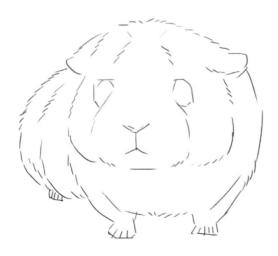

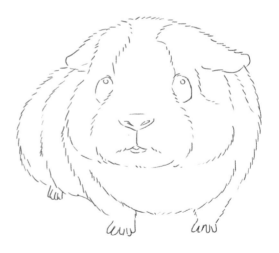

03 開始刻畫五官的細節，畫出四肢及爪子的具體形狀，調整好整體線稿。

04 用畫短毛的線條勾畫出荷蘭豬的輪廓線，畫出毛髮的質感，畫好後擦去多餘的輔助線。

05 用黑色畫荷蘭豬眼睛的底色，用肉粉色畫荷蘭豬鼻子的底色。

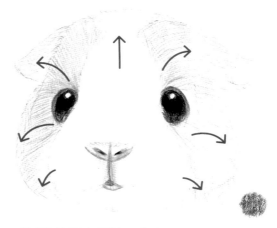

07 按照上圖箭頭的方向用紅褐色畫荷蘭豬頭部毛髮的走向，注意白色毛髮的位置要留白。

06 用黑色畫眼睛暗部的顏色，用棗紅色加重鼻孔和嘴巴的輪廓線。

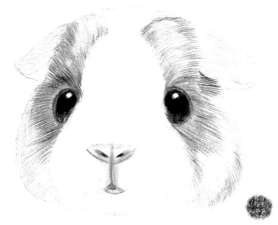

08 用熟褐色疊加頭部毛髮的顏色，注意從眼睛周圍的毛髮加深顏色。

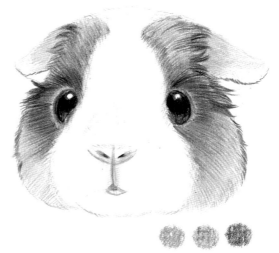

09 用橙黃色和淺褐色疊加畫頭部毛髮的顏色，讓顏色飽滿起來，用紅褐色加重眼睛周圍的暗部顏色。

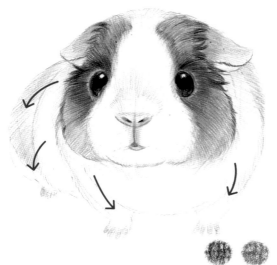

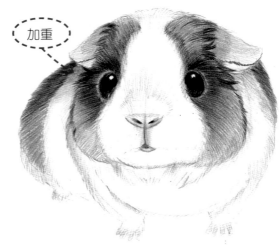

10 按照箭頭方向用深灰色和深褐色畫
荷蘭豬身體上毛髮的走向，注意白
色毛髮的位置要留白。

11 用淺褐色疊加紅褐色畫身體上毛髮的
顏色，用深褐色加重身體上被遮擋部
位的顏色，用深灰色畫白色毛髮的暗
部顏色。

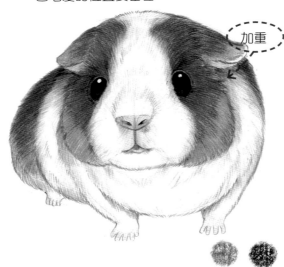

荷蘭豬的鼻子很可
愛，注意畫出荷蘭
豬的鼻孔和嘴唇。

12 用深灰色加重白色毛髮的暗部顏色，用黑
色加深荷蘭豬整體毛髮的輪廓線。

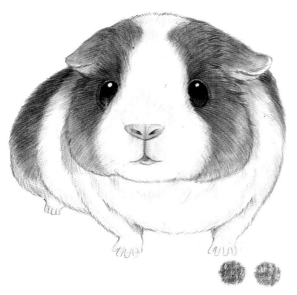

對於荷蘭豬耳朵的細節，注意顏色之間的銜接要自然。

13 用紅褐色和深灰色疊加整體毛髮的顏色，直到畫面顏色飽滿為止。

14 用普藍色疊加群青色畫一層淡淡的陰影，讓畫面更加完整。

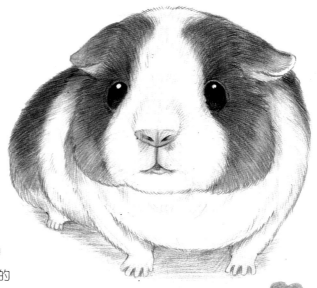

完成

漂亮的 長毛荷蘭豬

【準備顏色】

330肉粉　　392棗紅　　314橙黃　　387淺褐

378褐　　380深褐　　376熟褐

397深灰　　396灰　　399黑

344普藍　　341群青

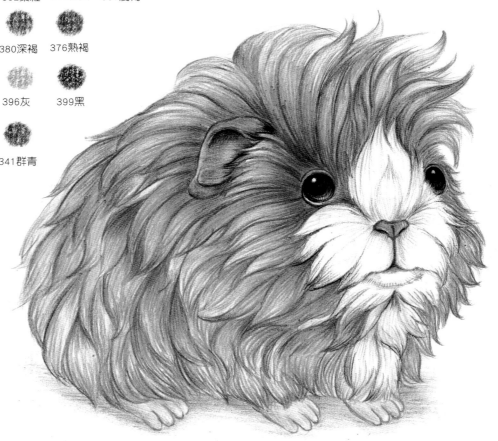

86

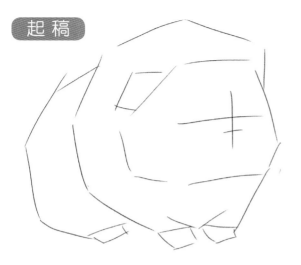

01 用直線輕輕地勾勒出荷蘭豬的整體輪廓，標出五官的十字輔助線。

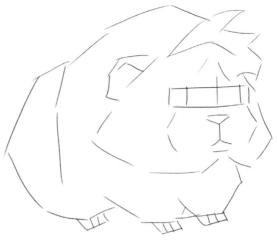

02 用短線慢慢地把形體的輪廓細畫出來，找準各個部分的位置、形態。

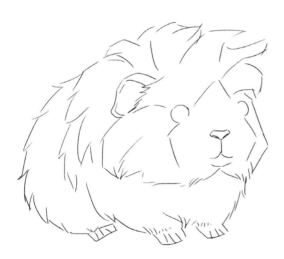

03 開始刻畫五官的細節，畫出四肢及爪子的具體形狀，調整好整體線稿。

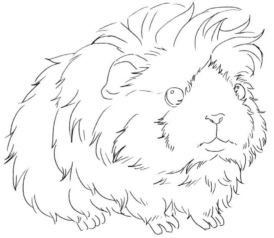

04 用畫長毛的線條勾畫出荷蘭豬的輪廓線，畫出毛髮的質感，畫好後擦去多餘的輔助線。

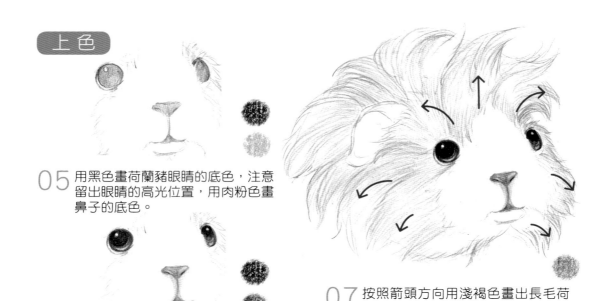

05 用黑色畫荷蘭豬眼睛的底色，注意留出眼睛的高光位置，用肉粉色畫鼻子的底色。

06 用黑色加重眼睛暗部的顏色，用棗紅色加重鼻子嘴巴的顏色。

07 按照箭頭方向用淺褐色畫出長毛荷蘭豬毛髮的走向。

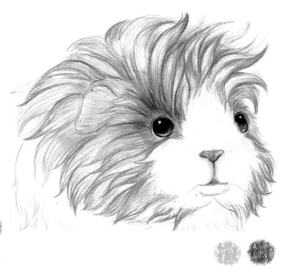

08 用紅褐色加深荷蘭豬頭部長毛毛髮的輪廓線，用灰色畫頭頂白色毛髮的顏色。

09 用肉粉色畫出耳朵的底色，用紅褐色從眼睛周圍加深毛髮的顏色。

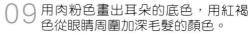

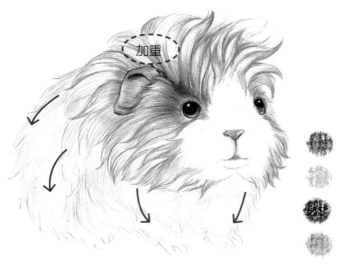

對於荷蘭豬耳朵的細節
要畫出來，耳朵內部被
遮擋部位的顏色最深。

10 按照箭頭方向用淺褐色畫荷蘭豬身體上毛髮的
　　走向，用肉粉色和深褐色畫耳朵的細節，用黑
　　色加深一下耳朵的輪廓線。

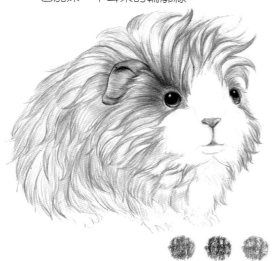

11 用紅褐色和深褐色疊加畫身體毛髮的
　　輪廓線，因為是長毛毛髮，所以要一
　　撮一撮地畫，用深灰色畫白色毛髮的
　　暗部顏色。

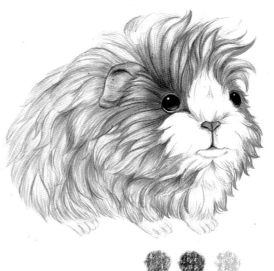

12 用紅褐色和熟褐色疊加畫荷蘭豬整
　　體毛髮的顏色，用肉粉色畫荷蘭豬
　　爪子的底色。

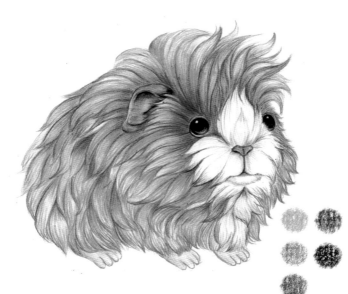

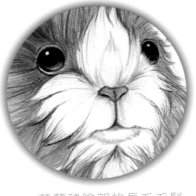

荷蘭豬臉部的長毛毛髮
的分布要根據它的生長
走勢來畫，注意它的五
官細節。

13 用淺褐色和橙黃色疊加畫荷蘭豬亮
部毛髮的顏色，用紅褐色和深褐色
疊加畫暗部毛髮的顏色，讓荷蘭豬
的整體顏色飽滿，然後用黑色加深
一下白色毛髮的輪廓線，畫出長毛
毛髮的質感。

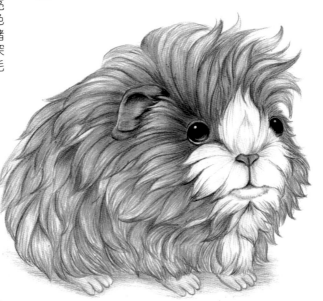

14 用普藍色疊加群青色畫一層淡淡的
陰影，讓畫面更加完整。

完成

圓胖的
龍貓

【繪畫小要點】

龍貓整體的形態特別可愛，在起稿的時候要抓住它的特點來畫，比如大大的耳朵和胖胖的身體，注意五官的比例。

【準備顏色】

330肉粉　392棗紅

344普　341群青

396灰　397深灰

399黑

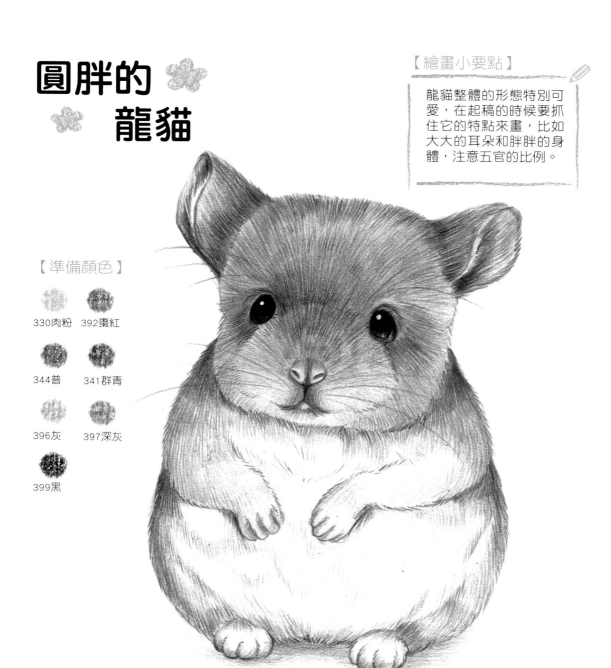

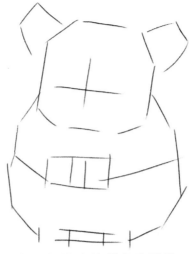

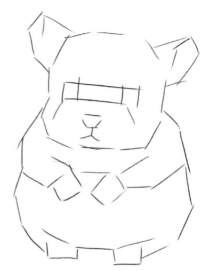

01 用直線輕輕地勾勒出龍貓的整體輪廓，標出五官的十字輔助線。

02 用短線慢慢地把形體的輪廓細畫出來，找準各個部分的位置、形態。

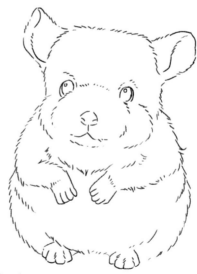

03 開始刻畫五官的細節，畫出四肢及爪子的具體形狀，調整好整體線稿。

04 用畫短毛的線條勾畫出龍貓的輪廓線，畫出毛髮的質感，畫好後擦去多餘的輔助線。

05 用黑色畫龍貓眼睛的底色，注意留出
眼睛的高光位置，用肉粉色畫鼻子的
底色，用棗紅色加深鼻子、嘴巴的輪
廓線。

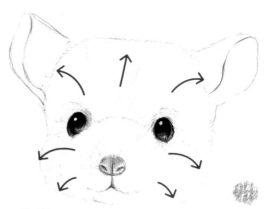

07 按照箭頭方向用灰色畫出龍貓頭
部毛髮的走向，注意線條的排列
要自然。

06 用黑色加深眼睛瞳孔的顏色，用肉
粉色加深鼻子的顏色。

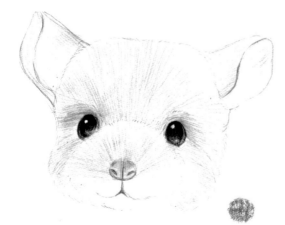

08 用深灰色疊加龍貓頭部毛髮的顏色。

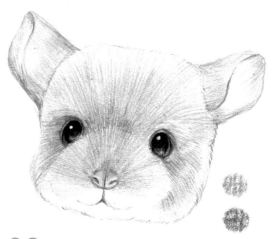

09 用灰色疊加深灰色畫龍貓頭部毛髮
的暗部顏色，注意從眼睛周圍的顏
色開始加重。

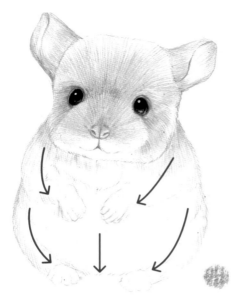

加重

10 按照箭頭方向用灰色畫出龍貓身體上毛髮的走向，注意白色毛髮的位置要留白。

11 用深灰色加深龍貓身體上毛髮的暗部顏色。

12 用黑色加深一下整體毛髮的輪廓線，畫出毛茸茸的質感。

13 用深灰色從頭部開始繼續疊加重色。

14 用深灰色疊加黑色畫整體毛髮的暗部顏色，注意被遮擋部位的顏色最重，用黑色加深一下龍貓四肢的輪廓線。

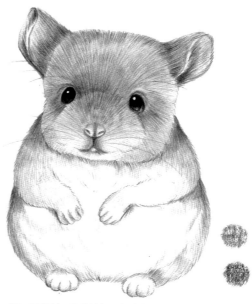

15 用深灰色繼續疊加被遮擋部位的顏色，讓龍貓整體更有立體感，在暗部的地方疊加一點普藍色，讓顏色更飽滿。

龍貓的耳朵先用淺色鋪色，然後用深色畫暗部的地方，被遮擋部位的顏色最重，要畫出耳朵的厚度。

16 用普藍色疊加群青色畫一層淡淡的陰影，讓畫面整體更加完整。

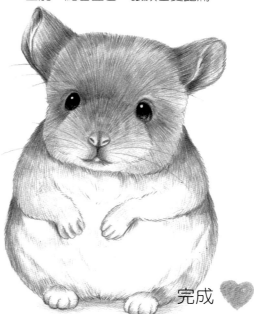

完成

可愛的 垂耳兔

【繪畫小要點】

垂耳兔最大的特點在於它垂著長長的耳朵，在起稿的時候要把五官和耳朵、身體的比例畫好，在上色的時候要注意整體毛髮顏色的銜接，要畫出毛茸茸的質感。

【準備顏色】

330肉粉　387淺褐　378紅褐　376熟褐　396灰　397深灰

399黑　344普藍

341群青

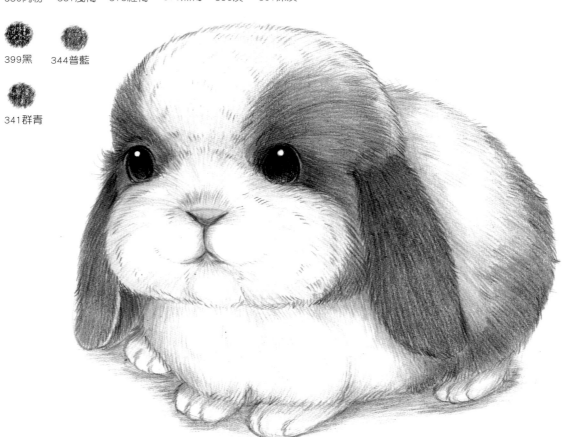

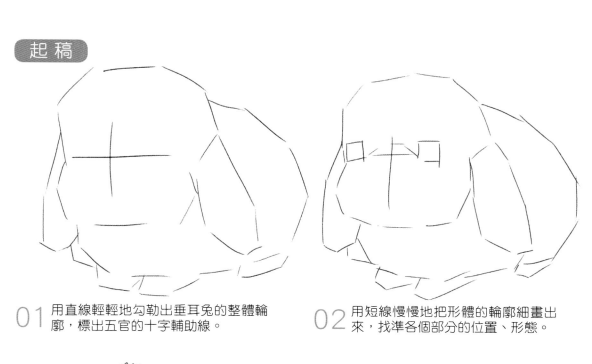

01 用直線輕輕地勾勒出垂耳兔的整體輪廓，標出五官的十字輔助線。

02 用短線慢慢地把形體的輪廓細畫出來，找準各個部分的位置、形態。

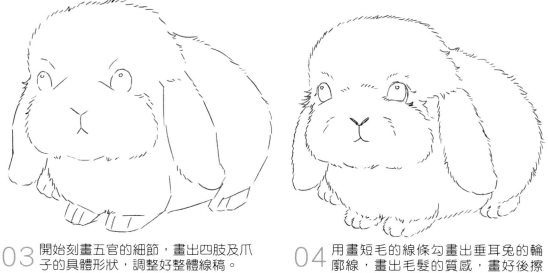

03 開始刻畫五官的細節，畫出四肢及爪子的具體形狀，調整好整體線稿。

04 用畫短毛的線條勾畫出垂耳兔的輪廓線，畫出毛髮的質感，畫好後擦去多餘的輔助線。

05 用黑色畫兔子眼睛的底色，注意留出眼睛的高光位置。

06 用黑色加重眼睛的暗部顏色，用肉粉色畫鼻子的底色。

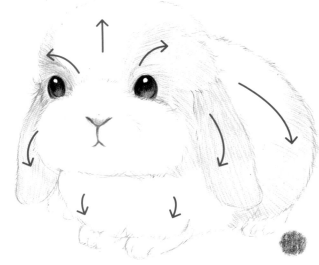

07 按照箭頭方向用紅褐色畫出兔子深色毛髮的走向，注意白色毛髮的位置要空出來。

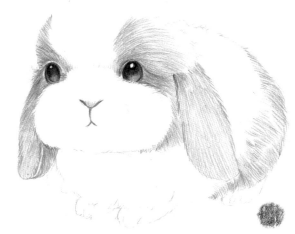

08 用紅褐色加深兔子毛髮的暗部顏色，注意從眼睛周圍開始逐漸加深顏色。

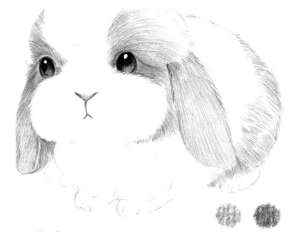

09 用紅褐色加重暗部毛髮的顏色，用灰色畫白色毛髮的底色。

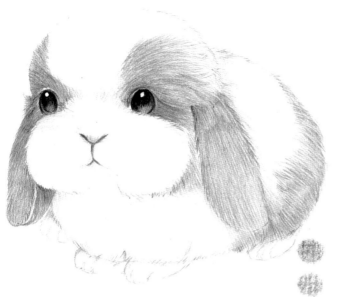

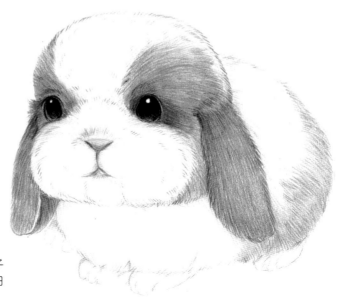

兔子的耳朵先用紅褐色鋪底色，再繼續疊加重色，用淺褐色疊加亮部顏色，使兔子耳朵的顏色飽滿起來。

10 用淺褐色疊加毛髮亮部的顏色，用灰色畫白色毛髮暗部的顏色。

對於兔子的爪子用深灰色加深一下輪廓線，畫出爪子的細節。

11 用淺褐色疊加紅褐色繼續加深兔子深色毛髮的顏色，用深灰色加深白色毛髮暗部的顏色。

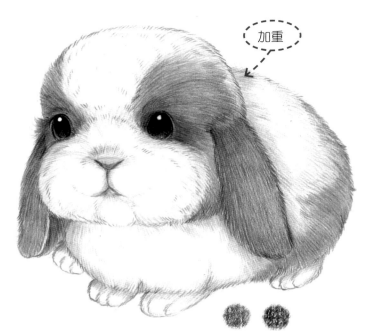

加重

對於兔子眼睛的細節也要刻畫出來。

12 用紅褐色疊加熟褐色畫兔子深色毛髮的暗部顏色,注意被遮擋部位的顏色最重,用深灰色加深白色毛髮的暗部顏色,畫出毛茸茸的質感。

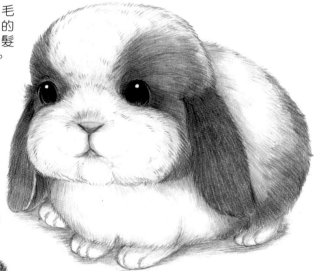

13 用普藍色疊加群青色畫一層淡淡的陰影,讓畫面更加完整。

完成

溫順的 道奇兔

【繪畫小要點】

道奇兔和普通的灰白兔子比起來毛髮要長一些，在畫的時候要注意長毛和短毛的銜接，在起稿的時候要抓住兔子可愛的神態來畫。

【準備顏色】

330肉粉　392棗紅　383土黃

341群青　344普藍　396灰

397深灰　399黑

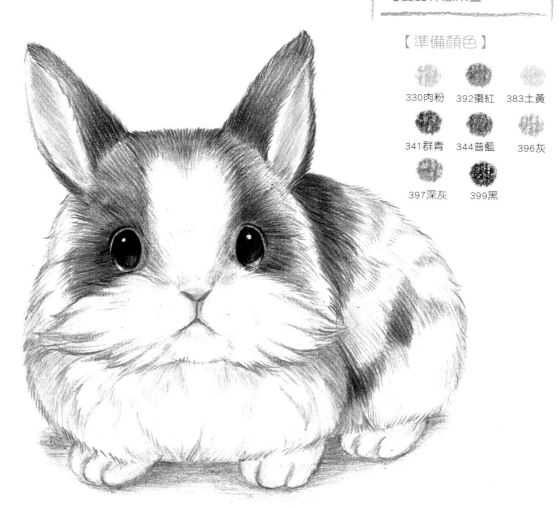

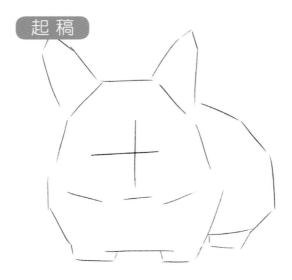

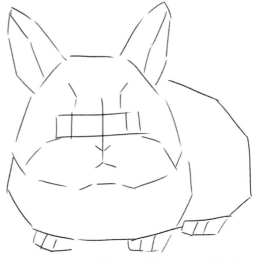

01　用直線輕輕地勾勒出道奇兔的整體輪廓，標出五官的十字輔助線。

02　用短線慢慢地把形體的輪廓細畫出來，找準各個部分的位置、形態。

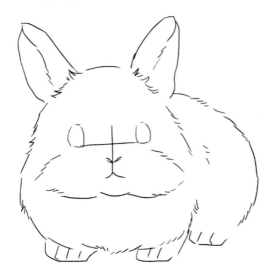

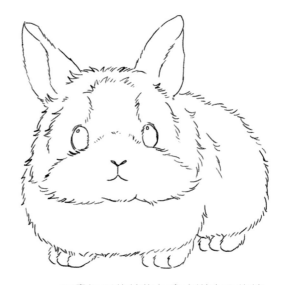

03　開始刻畫五官的細節，畫出四肢及爪子的具體形狀，調整好整體線稿。

04　用畫短毛的線條勾畫出道奇兔的輪廓線，畫出毛髮的質感，畫好後擦去多餘的輔助線。

05 用黑色畫兔子眼睛的底色，
注意留出眼睛的高光位置，
用肉粉色畫鼻子的底色。

06 用黑色繼續加重眼睛的暗部
顏色，用棗紅色加重鼻子和
嘴巴的輪廓線。

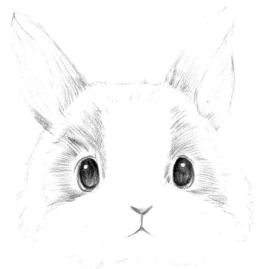

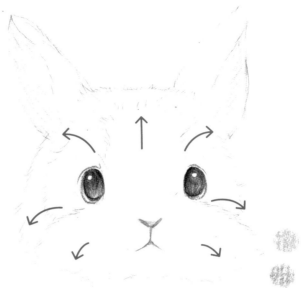

07 按照上圖箭頭的方向用灰色畫出兔子頭部
毛髮的走向，注意白色毛髮的位置要空出
來，用肉粉色畫兔子耳朵內部的顏色。

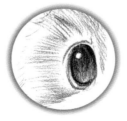

兔子眼睛的周圍有
一圈白色的毛髮，
注意線條之間的過
渡要自然。

08 用黑色輕輕地從眼睛周圍疊加顏
色，注意將暗部顏色加重一點。

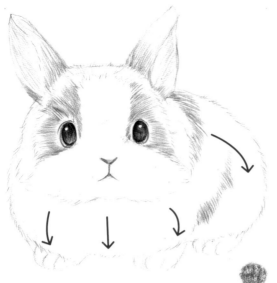

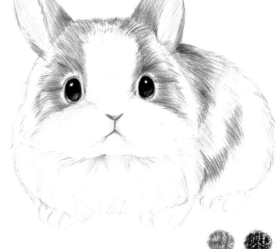

09 按照箭頭方向用深灰色畫兔子身體上毛髮的走向，注意深色和淺色毛髮的分布。

10 用深灰色加深兔子白色毛髮的暗部顏色，用黑色輕輕地加重深色毛髮的暗部顏色。

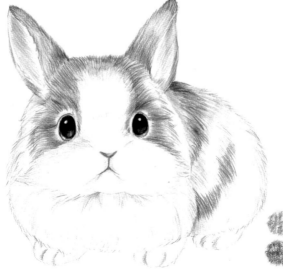

11 用灰色疊加深灰色繼續刻畫兔子毛髮的顏色，讓整體顏色逐漸飽滿。

兔子的耳朵先用淺色鋪底色，然後用深色從耳朵根部開始疊加重色，要畫出耳朵的厚度。

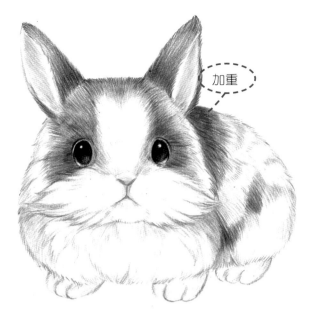

加重

兔子嘴邊的毛髮用深色畫出輪
廓線，再一層一層疊加顏色，
畫出毛髮的質感。

12 用黑色加深兔子整體深色毛髮的暗
部顏色，注意被遮擋部位的顏色最
重。在暗部疊加一點普藍色，在耳
朵內部疊加一點土黃色和肉粉色，
讓顏色更飽滿。

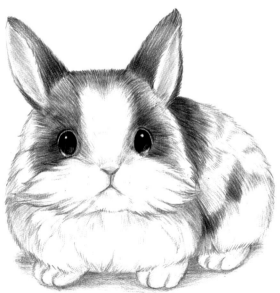

13 用普藍色疊加群青色畫一層淡淡的
陰影，讓畫面更加完整。

完成

憨憨的
寵物豬

【繪畫小要點】

寵物豬也叫迷你豬,胖嘟
嘟的十分可愛,在畫的時
候要抓住它的特點,豬耳
朵和豬鼻子還有豬尾巴都
是它的特色,在起稿的時
候要注意比例。

【準備顏色】

330肉粉　383土黃　392棗紅　378紅褐　397深灰　399黑

344普藍　341群青

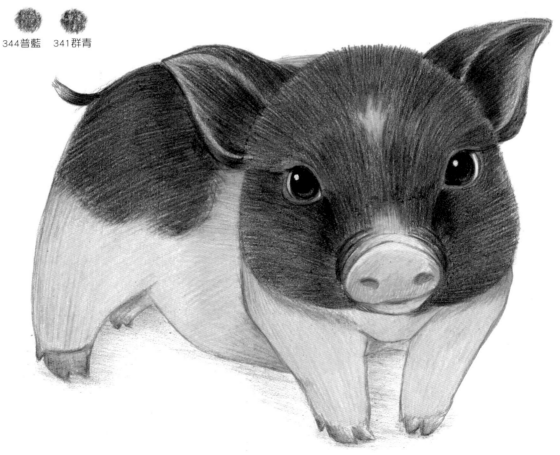

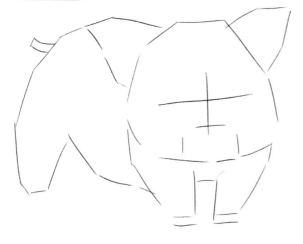

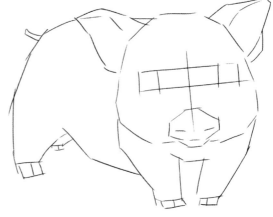

01　用直線輕輕地勾勒出寵物豬的整體輪廓，標出五官的十字輔助線。

02　用短線慢慢地把形體的輪廓細畫出來，找準各個部分的位置、形態。

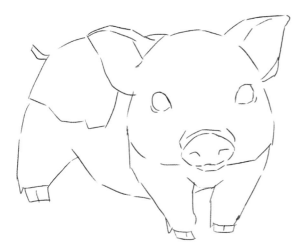

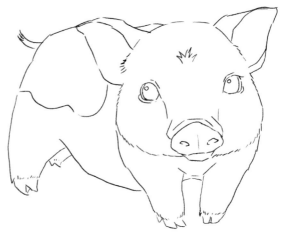

03　開始刻畫五官的細節，畫出四肢及蹄子的具體形狀，調整好整體線稿。

04　用短直線勾畫出寵物豬的輪廓線，刻畫出細節，畫好後擦去多餘的輔助線。

05 用黑色畫出寵物豬眼睛的底色，用棗紅色勾畫鼻子的輪廓線。

06 用黑色加重眼睛的暗部顏色，用肉粉色畫鼻子的底色。

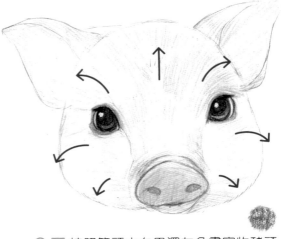

07 按照箭頭方向用深灰色畫寵物豬頭部毛髮的走向，注意白色毛髮的部位要空出來。

08 用黑色加深寵物豬頭部毛髮的顏色。

09 用黑色一層層地疊加顏色，從眼睛周圍的顏色開始加深，並將耳朵內部的顏色加深。

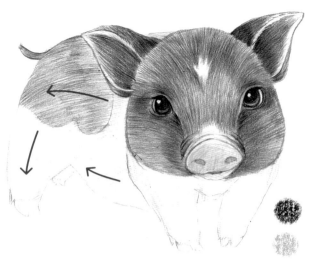

寵物豬耳朵內部的顏色最深,要畫出耳朵的厚度。

10 按照箭頭方向用黑色和肉粉色畫出寵物豬身體上毛髮的走向。

加重

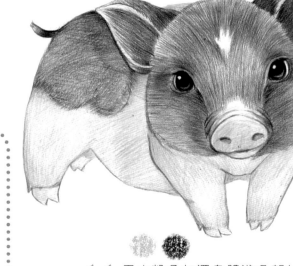

寵物豬的鼻子是它最大的特點,要畫出鼻子的細節。

11 用肉粉色加深身體淺色部位的顏色,用黑色加深黑色部位的顏色。

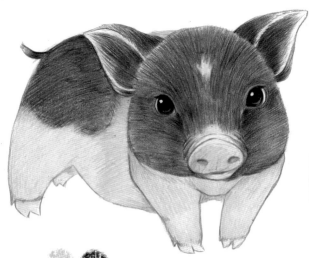

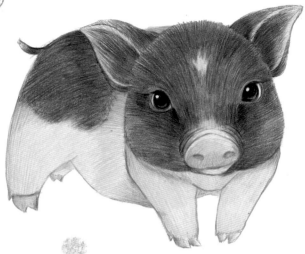

12 用黑色和肉粉色不斷地疊加顏色，注意深色與淺色銜接地方的過渡要自然。

13 在身體上的淺色部位疊加一點土黃色，讓寵物豬的整體顏色更飽滿。

寵物豬頭頂有一塊小花斑紋，在畫的時候要留出來，這也是它的特點之一。

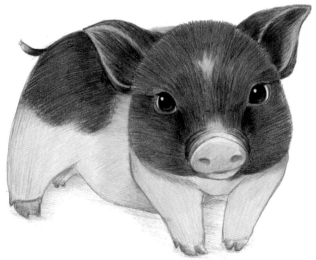

14 在畫面整體顏色飽滿之後，用普藍色疊加群青色畫一層淡淡的陰影，讓畫面更加完整。

完成

美麗的
 鸚鵡

307檸檬黃　314橙黃　387淺褐　378紅褐　318橘紅　327深紅

370草綠　367深綠　363碧綠　361翠綠　357墨綠

376熟褐　380深褐　397深灰　399黑　344普藍

【繪畫小要點】

鸚鵡羽毛的顏色七彩斑斕，在上色的時候比較有難度，但是大家不要擔心，由淺至深一層一層地疊加顏色，注意不同顏色之間的銜接要自然，並注意每個部位羽毛的不同質感，抓住這些特點不斷地疊加顏色，美麗的鸚鵡就能成功地畫出來。

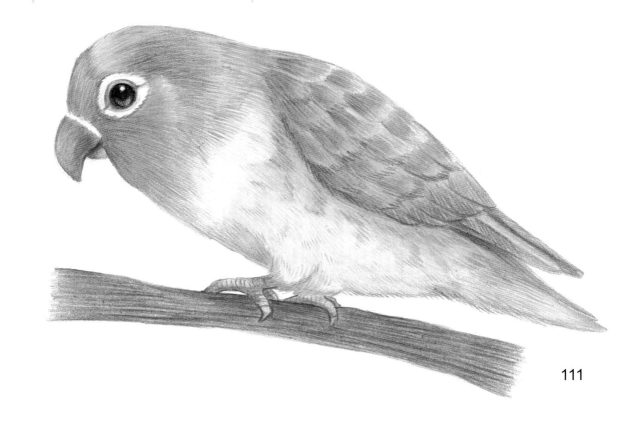

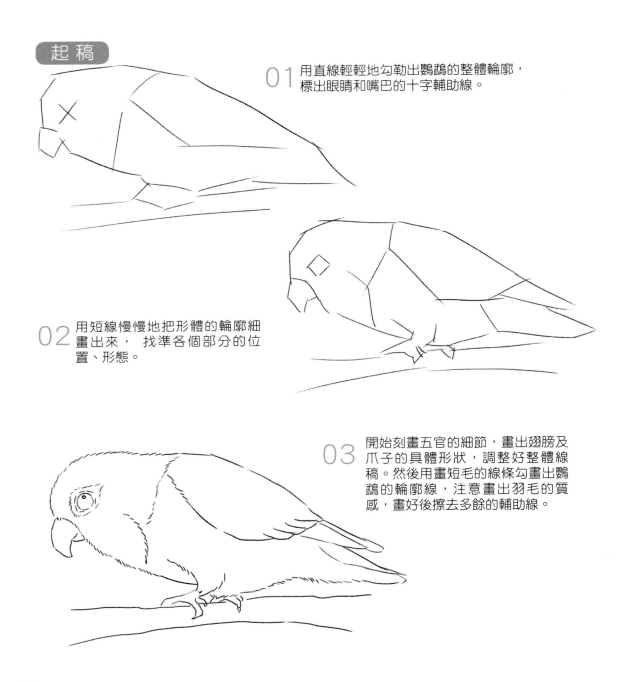

01 用直線輕輕地勾勒出鸚鵡的整體輪廓，
標出眼睛和嘴巴的十字輔助線。

02 用短線慢慢地把形體的輪廓細
畫出來， 找準各個部分的位
置、形態。

03 開始刻畫五官的細節，畫出翅膀及
爪子的具體形狀，調整好整體線
稿。然後用畫短毛的線條勾畫出鸚
鵡的輪廓線，注意畫出羽毛的質
感，畫好後擦去多餘的輔助線。

04 用黑色畫鸚鵡的眼睛，用橙黃色畫鸚鵡的嘴巴。

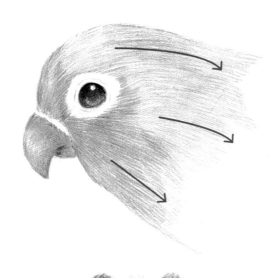

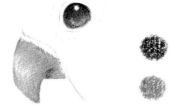

05 用黑色加重鸚鵡眼睛的暗部顏色，用橘紅色畫嘴巴的暗部顏色。

06 按照箭頭方向從鸚鵡頭部開始畫頭部毛髮的走向，鸚鵡羽毛的顏色十分鮮艷，用橘紅色、草綠色、深綠色、檸檬黃色疊加過渡顏色。

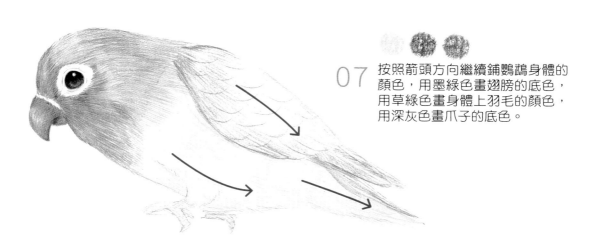

07 按照箭頭方向繼續鋪鸚鵡身體的顏色，用墨綠色畫翅膀的底色，用草綠色畫身體上羽毛的顏色，用深灰色畫爪子的底色。

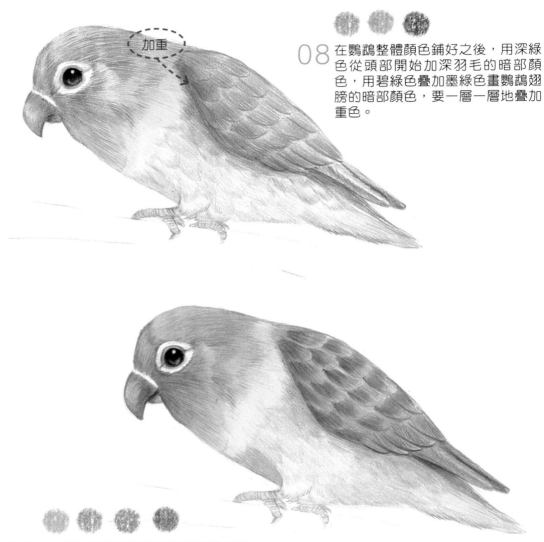

加重

08 在鸚鵡整體顏色鋪好之後，用深綠色從頭部開始加深羽毛的暗部顏色，用碧綠色疊加墨綠色畫鸚鵡翅膀的暗部顏色，要一層一層地疊加重色。

09 用橙黃色疊加深紅色畫鸚鵡臉部紅色的毛髮，注意眼睛周圍要留一圈白色，用深綠色疊加翠綠色畫鸚鵡身體被遮擋部位的顏色。

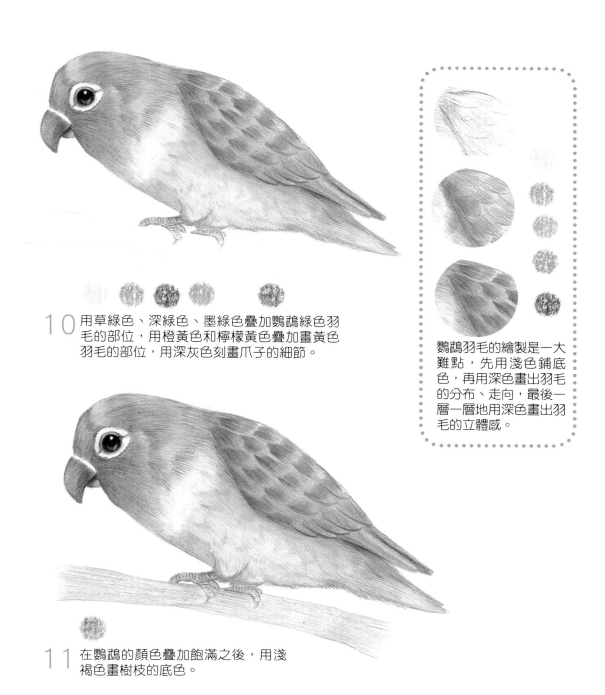

10 用草綠色、深綠色、墨綠色疊加鸚鵡綠色羽毛的部位，用橙黃色和檸檬黃色疊加畫黃色羽毛的部位，用深灰色刻畫爪子的細節。

鸚鵡羽毛的繪製是一大難點，先用淺色鋪底色，再用深色畫出羽毛的分布、走向，最後一層一層地用深色畫出羽毛的立體感。

11 在鸚鵡的顏色疊加飽滿之後，用淺褐色畫樹枝的底色。

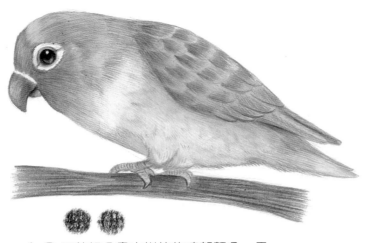

鸚鵡的爪子細節也要刻
畫出來，先鋪底色，再
疊加深色，最後畫出爪
子的紋路。

12 用熟褐色畫出樹枝的暗部顏色，用
深褐色畫出樹枝的紋理。

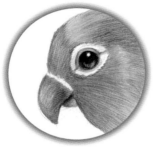

注意對鸚鵡五官細
節的刻畫，白色毛
髮和周圍毛髮的顏
色銜接要自然。

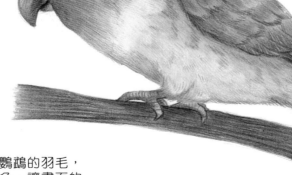

13 用深綠色和墨綠色疊加畫鸚鵡的羽毛，
並在爪子上疊加一點普藍色，讓畫面的
顏色更加飽滿、完整。

完成

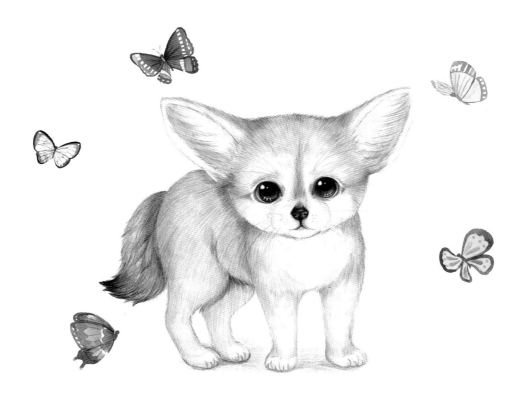

第3章　大自然裡的小動物

　　本章以18個大自然裡可愛的小動物做案例，小到刺蝟大到北極熊，透過豐富的動物案例讓大家學會觀察不同種類動物的畫法，對動物的繪畫過程更加熟練。

萌萌的 小刺猬

【繪畫小要點】

小刺蝟渾身都是刺，刺看起來比較難畫，但是只要一層一層地分解開來上色就會簡單很多，我們可以分成幾個部位來畫刺，只要刺的輪廓線隨著毛髮的長勢分布自然，看起來就會很好看。

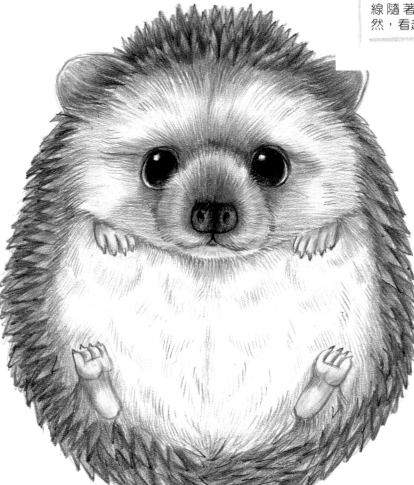

【準備顏色】

330肉粉　378紅褐

380深褐　376熟褐

399黑　344普藍

396灰　397深灰

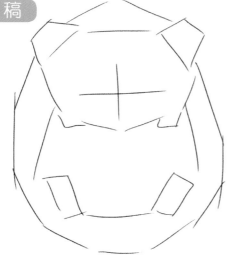

01 用直線輕輕地勾勒出小刺蝟的整體輪廓，標出五官的十字輔助線。

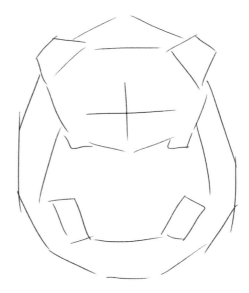

02 用短線慢慢地把形體的輪廓細畫出來，找準各個部分的位置、形態。

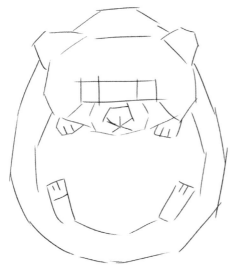

03 開始刻畫五官的細節，畫出四肢及爪子的具體形狀，調整好整體線稿。

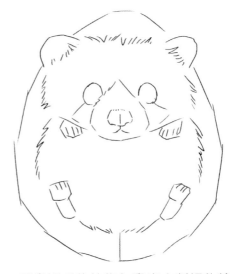

04 用畫短毛的線條勾畫出小刺蝟的輪廓線，畫出毛髮的質感和刺的大輪廓，畫好後擦去多餘的輔助線。

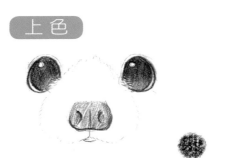

05 用黑色畫出刺蝟眼睛和鼻子的底色,注意高光的位置留白。

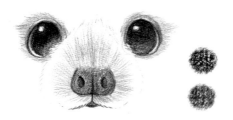

06 用黑色加深畫眼睛和鼻子的暗部顏色,用熟褐色畫刺蝟眼睛周圍的顏色。

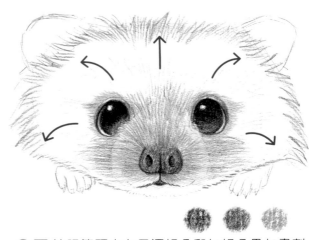

07 按照箭頭方向用深褐色和紅褐色疊加畫刺蝟臉部毛髮的走向,用灰色畫白色毛髮的部位。

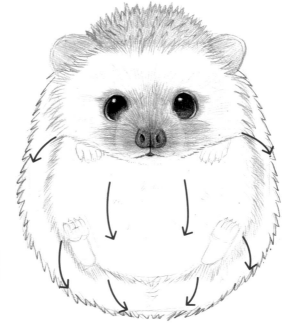

08 按照箭頭方向用深褐色加深畫刺蝟的輪廓線,用肉粉色畫刺蝟耳朵的底色。

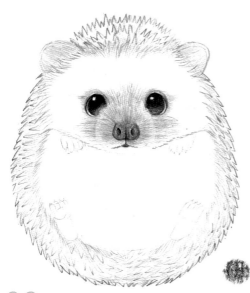

09 用深褐色畫刺蝟的整體刺的底色。

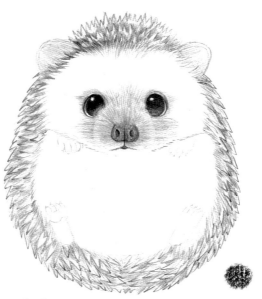

10 用黑色加重畫出刺蝟的刺的輪廓線，注意刺的走向，分布要自然。

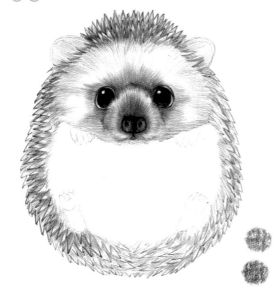

11 用深灰色平鋪一下刺的底色，用紅褐色加深畫刺蝟眼睛周圍的底色。

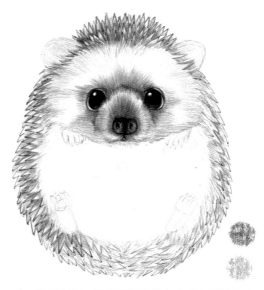

12 用深灰色畫刺蝟身上白色毛髮的底色，用肉粉色畫刺蝟爪子的底色。

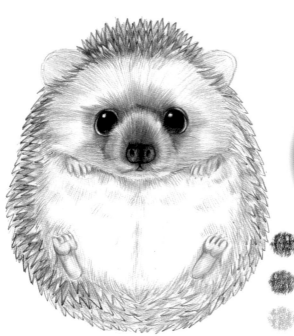

我們可以先用深色畫出刺的輪廓，然後平鋪畫出底色，再用深色加重暗部的顏色，一層一層地鋪色。

13 用紅褐色和深褐色疊加畫刺蝟的刺，從頭頂到左邊再到右邊過渡著畫出刺，然後用肉粉色和紅褐色畫爪子的細節。

刺看起來很難畫，但是只要一層層地分解開來畫就能畫出刺的質感。

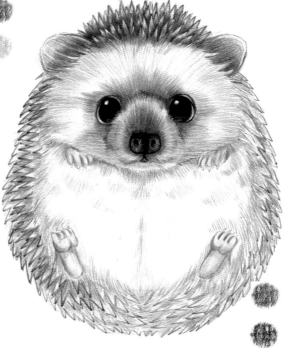

14 用紅褐色和深褐色疊加刺的顏色，先從刺蝟的頭頂來畫，用紅褐色畫出耳朵內部的顏色。

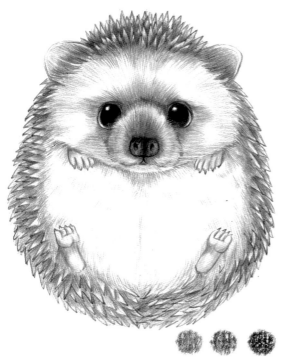

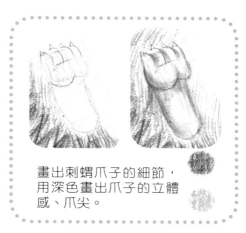

畫出刺蝟爪子的細節，用深色畫出爪子的立體感、爪尖。

15 用紅褐色疊加深褐色畫刺蝟身體上的刺，用黑色加重刺暗部的顏色。

完成

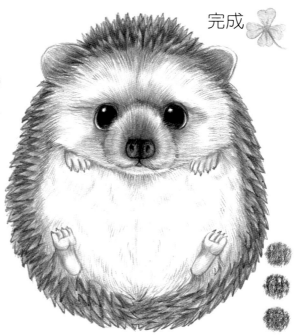

對於刺蝟五官的細節也要刻畫出來，眼睛周圍的顏色最深，鼻子、嘴巴是凸出來的，注意明暗的分布。

16 用紅褐色和深褐色疊加整體顏色，用普藍色疊加刺蝟白色毛髮暗部的顏色，用深褐色在白色毛髮的位置畫一點點毛髮的輪廓線，讓畫面整體更加完整。

聰明的 蜜袋鼯

【繪畫小要點】

蜜袋鼯的眼睛特別大、身體很小、尾巴細長，是一種很有特點的小動物，在起稿的時候要抓住這些特點來畫，在上色的時候注意白色毛髮和黑色毛髮之間的銜接要自然。

【準備顏色】

 330肉粉　 325玫瑰紅　 378紅褐　 341群青　 344普藍

 396灰　　397深灰　　399黑

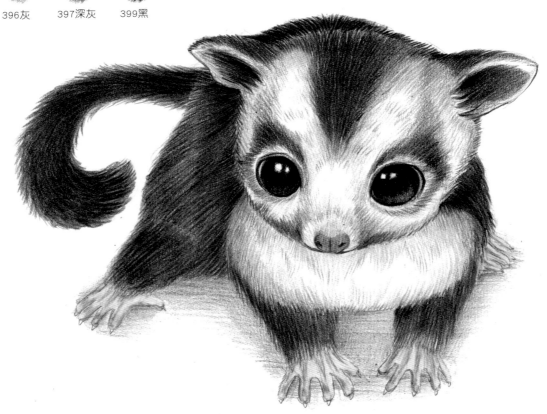

124

01 用直線輕輕地勾勒出蜜袋鼯的整體輪廓，標出五官的十字輔助線。

02 用短線慢慢地把形體的輪廓細畫出來，找準各個部分的位置、形態。

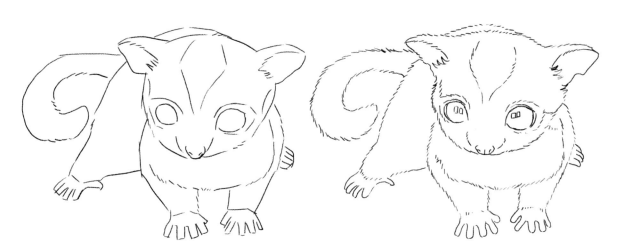

03 開始刻畫五官的細節，畫出四肢及爪子的具體形狀，調整好整體線稿。

04 用畫短毛的線條勾畫出蜜袋鼯的輪廓線，畫出毛髮的質感，畫好後擦去多餘的輔助線。

05 用黑色畫出蜜袋鼯眼睛的底色，注意留出眼睛高光的位置，用玫瑰紅色畫鼻子的底色。

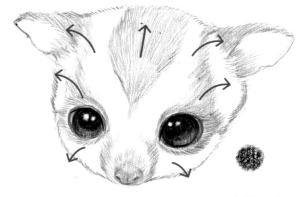

07 按照上圖箭頭的方向用黑色畫出蜜袋鼯頭部毛髮的走向，注意白色毛髮的位置留白。

06 用黑色加重畫眼睛暗部的顏色，用玫瑰紅色加深鼻子的顏色。

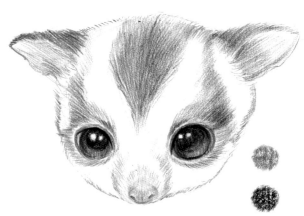

08 用深灰色疊加黑色畫蜜袋鼯頭部深色毛髮的顏色，注意毛髮整體顏色的分布。

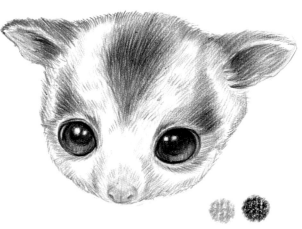

09 用灰色畫白色毛髮的暗部顏色，並畫出毛髮的輪廓線，然後用黑色加深畫耳朵內部的顏色。

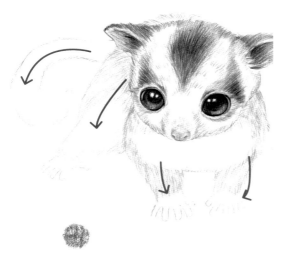

10 按照箭頭方向用深灰色畫出蜜袋鼯身體上毛髮的走向。

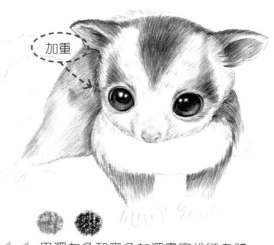

加重

11 用深灰色和黑色加深畫蜜袋鼯身體上毛髮的顏色，注意被遮擋部位的顏色最重。

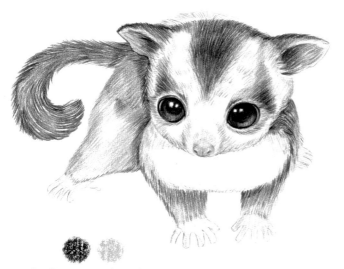

12 用黑色畫出蜜袋鼯尾巴的顏色，注意尾巴毛髮的走向，用肉粉色畫出蜜袋鼯爪子的底色。

用肉粉色畫爪子的底色，再用紅褐色加深爪子的輪廓線，讓爪子立體起來。

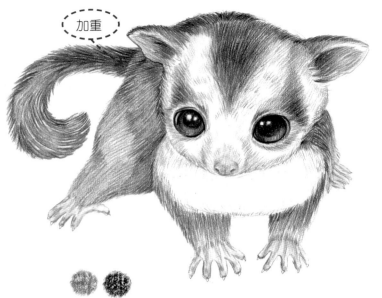

加重

蜜袋鼯的眼睛特別大、鼻子很小,注意對五官的刻畫。

13 用深灰色和黑色疊加畫出蜜袋鼯整體毛髮的顏色,用深灰色畫出白色毛髮暗部的顏色。

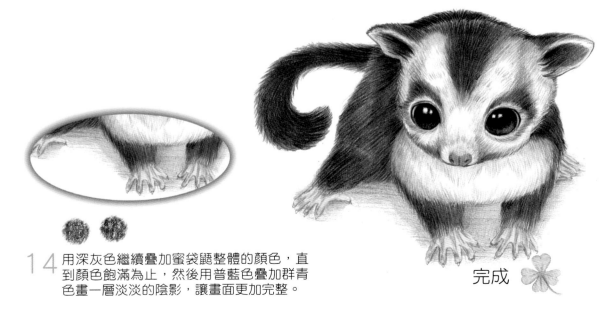

14 用深灰色繼續疊加蜜袋鼯整體的顏色,直到顏色飽滿為止,然後用普藍色疊加群青色畫一層淡淡的陰影,讓畫面更加完整。

完成

活潑的 小猴子

小猴子的細節部位很多,臉上的皺褶、耳朵以及四肢都是需要刻畫的部位,要畫出明暗關係。另外,在上色時注意臉部的皮膚與毛髮之間的銜接要過渡自然。

【準備顏色】

330肉粉　　387淺褐　　378紅褐

380深褐　　376熟褐

344普藍　　341群青

399黑

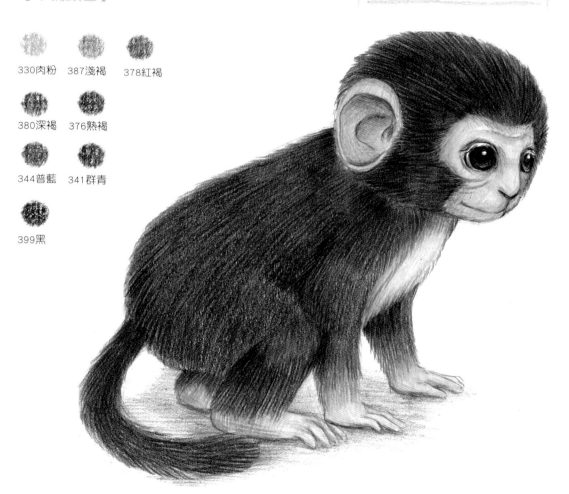

129

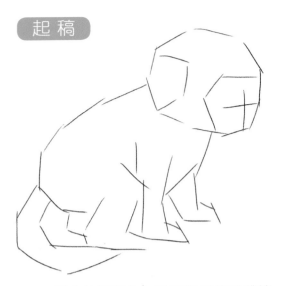

01 用直線輕輕地勾勒出猴子的整體輪廓，標出五官的十字輔助線。

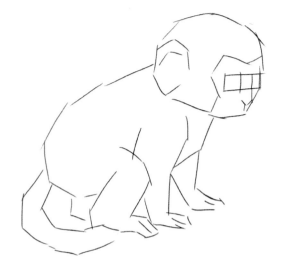

02 用短線慢慢地把形體的輪廓細畫出來，找準各個部分的位置、形態。

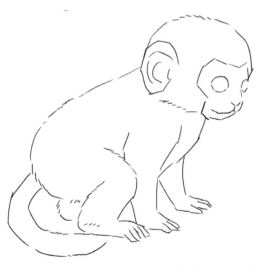

03 開始刻畫五官的細節，畫出四肢及爪子的具體形狀，調整好整體線稿。

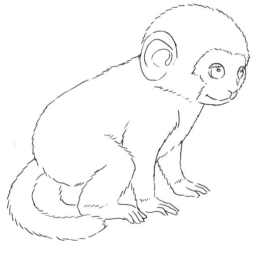

04 用畫短毛的線條勾畫出猴子的輪廓線，畫出毛髮的質感，畫好後擦去多餘的輔助線。

05 用黑色畫出猴子眼睛的底色，用
肉粉色畫猴子臉部皮膚的底色。

06 用黑色加重眼睛瞳孔的顏色，用肉
粉色繼續疊加皮膚的顏色。

07 按照上圖箭頭的方向用紅褐色畫猴子
頭部毛髮的走向，用肉粉色畫猴子耳
朵的底色。

08 用紅褐色疊加深褐色畫猴子頭部毛
髮的顏色，用肉粉色加深刻畫耳朵
內部的顏色。

09 用熟褐色進一步疊加猴子頭部毛髮
的顏色。

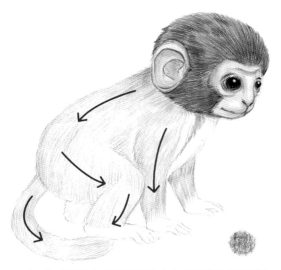

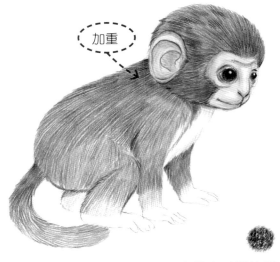

加重

10 按照上圖箭頭的方向用淺褐色畫猴子身體上毛髮的走向。

11 用熟褐色加深猴子身體上毛髮的顏色，注意暗部的顏色要暗下去。

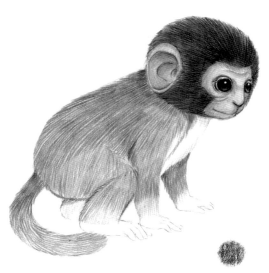

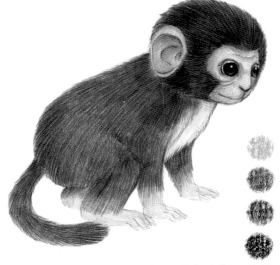

12 用紅褐色從猴子頭部的毛髮開始疊加毛髮的顏色。

13 用紅褐色和深褐色疊加畫猴子整體毛髮的顏色，用肉粉色畫猴子胸部和四肢的底色，然後用黑色加深一下頭部被遮擋部位毛髮的顏色。

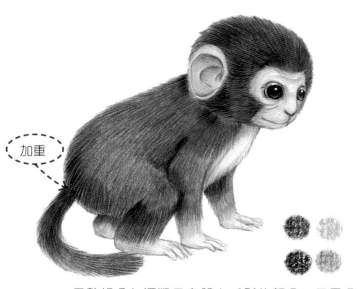

加重

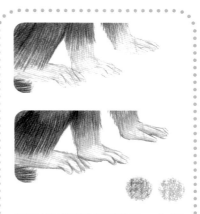

猴子的四肢細節很多，先用肉粉色鋪底色，然後疊加一點淺褐色，再用肉粉色加重畫爪子的細節。

14 用熟褐色加深猴子身體上毛髮的顏色，用黑色加重毛髮暗部的顏色，被遮擋部位的顏色最重，然後用淺褐色和肉粉色疊加畫猴子胸部和四肢的顏色。

猴子耳朵內部的構造用明暗顏色來刻畫，要畫出有深有淺的構造。

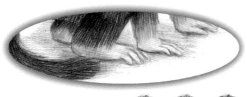

15 用紅褐色整體加重毛髮的顏色，讓整個畫面的顏色飽滿為止，最後用普藍色和群青色疊加畫一層淡淡的陰影。

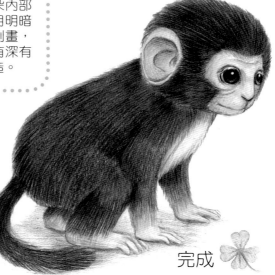

完成

可愛的 耳廓狐

【繪畫小要點】

耳廓狐是一種特別可愛的小動物，在起稿的時候要抓住它的特點來畫。它大大的耳朵、尖尖小小的嘴巴，在上色的時候要一層一層地鋪色，刻畫出耳朵的細節，畫出毛茸茸的質感。

【準備顏色】

330肉粉　325玫瑰紅

383土黃　387淺褐

378褐　376熟褐

341群青　344普藍

399黑

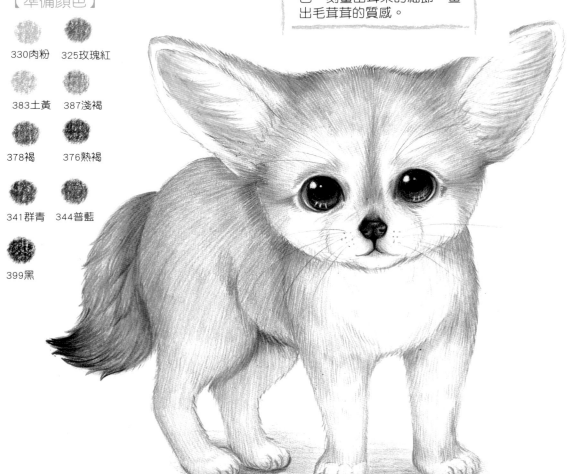

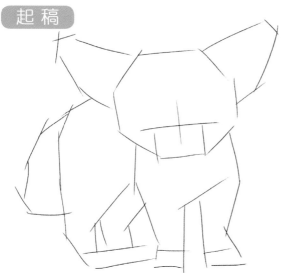

01 用直線輕輕地勾勒出耳廓狐的整體輪
廓,標出五官的十字輔助線。

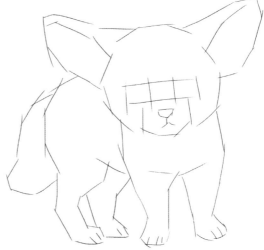

02 用短線慢慢地把形體的輪廓細畫出
來,找準各個部分的位置、形態。

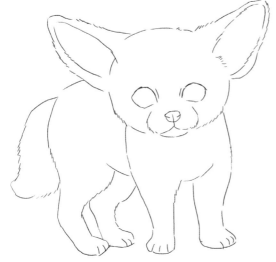

03 開始刻畫五官的細節,畫出四肢及爪
子的具體形狀,調整好整體線稿。

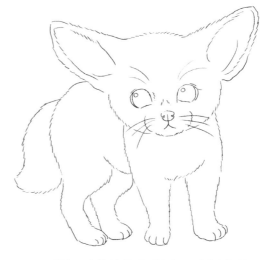

04 用畫短毛的線條勾畫出耳廓狐的輪
廓線,畫出毛髮的質感,畫好後擦
去多餘的輔助線。

05 用黑色畫耳廓狐的眼睛和鼻子的底色，注意留出眼睛的高光位置。

07 按照上圖箭頭的方向用淺褐色畫出耳廓狐頭部毛髮的走向。

06 用黑色加重眼睛和鼻子的暗部顏色，並在眼睛的周圍畫一點紅褐色。

09 用淺褐色繼續疊加耳廓狐頭部毛髮的顏色，注意白色毛髮的部位要空出來。

08 用肉粉色畫耳朵內部的顏色，用玫瑰紅色畫耳朵內部的毛髮。

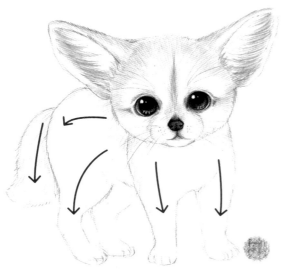

10 按照箭頭方向畫耳廓狐身體上毛髮的走向。

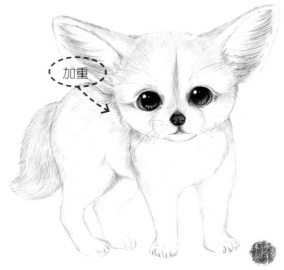

加重

11 用紅褐色疊加身體毛髮暗部的顏色，注意被遮擋部位的顏色最深。

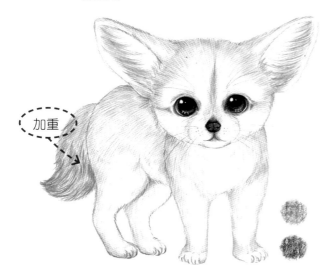

加重

12 用淺褐色疊加耳廓狐身體亮面的顏色，用紅褐色加深身體暗面的顏色，注意尾巴尖的顏色最深。

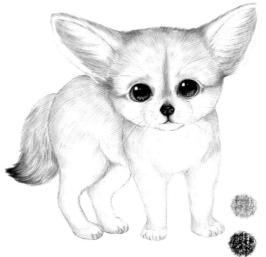

13 用淺褐色從耳廓狐頭部進一步疊加整體毛髮的顏色，並在耳廓狐尾巴尖的地方疊加一點黑色。

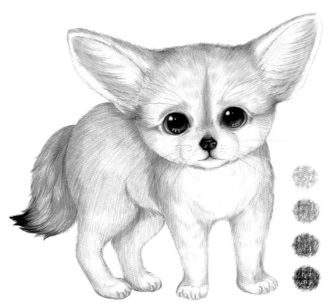

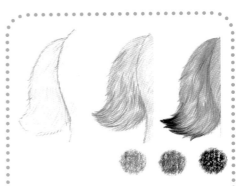

耳廓狐的尾巴先用淺褐色鋪底色，再用紅褐色畫出毛髮的輪廓線，然後結合顏色一層一層地加深顏色，畫出立體感，最後用黑色畫一下尾巴尖。

14 用淺褐色和紅褐色疊加畫耳廓狐整體毛髮的顏色，用熟褐色加深耳廓狐整體的毛髮輪廓線，然後在整體亮面的部位疊加一點土黃色，讓顏色更加飽滿。

耳廓狐的耳朵非常大，所以對其內部的結構細節要刻畫出來。

15 在耳廓狐整體暗部的地方疊加一點紅褐色，讓整體有明暗變化，最後用普藍色結合群青色畫一層淡淡的陰影，讓整個畫面更加完整。

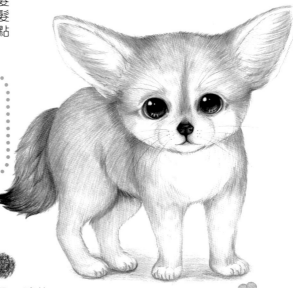

完成

機靈的
貓鼬

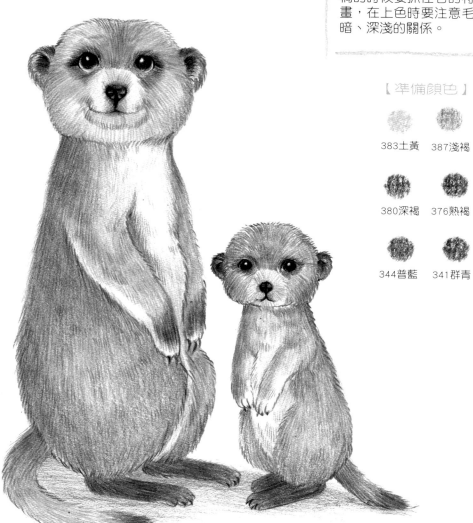

【繪畫小要點】

貓鼬是比較有特點的小動物
之一，圓圓的腦袋、黑色的
眼圈以及瘦長的身體，在起
稿的時候要抓住它的特點來
畫，在上色時要注意毛髮明
暗、深淺的關係。

【準備顏色】

383土黃　　387淺褐　　378紅褐

380深褐　　376熟褐　　397深灰

344普藍　　341群青　　399黑

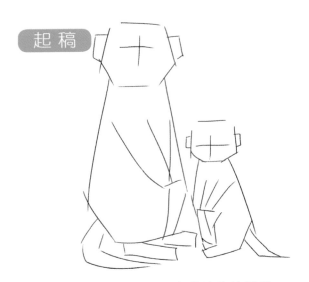

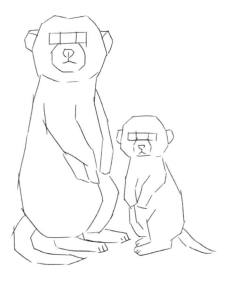

01 用直線輕輕地勾勒出貓鼬的整體輪廓，標出五官的十字輔助線。

02 用短線慢慢地把形體的輪廓細畫出來，找準各個部分的位置、形態。

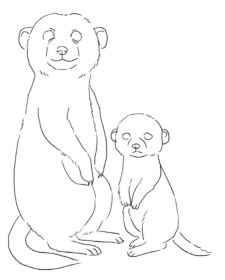

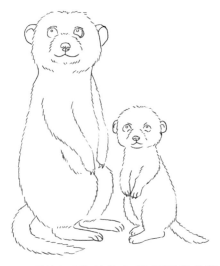

03 開始刻畫五官的細節，畫出四肢及爪子的具體形狀，調整好整體線稿。

04 用畫短毛的線條勾畫出貓鼬的輪廓線，畫出毛髮的質感，畫好後擦去多餘的輔助線。

05 用黑色畫出貓鼬眼睛
和鼻子的底色，注意
留出高光的位置。

06 用黑色加深眼睛和鼻
子的暗部顏色，並在
眼睛周圍用黑色畫一
圈毛髮。

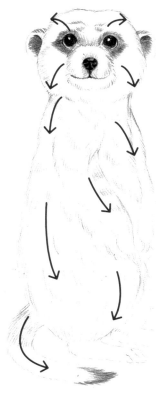

07 按照箭頭方向用熟褐色畫
出貓鼬整體毛髮的走向，
並畫出毛髮的輪廓線，然
後用黑色加深耳朵內部的
顏色。

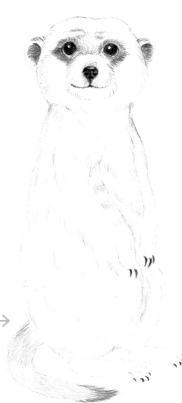

08 用土黃色順著毛髮的生長方
向畫貓鼬整體毛髮的顏色。

141

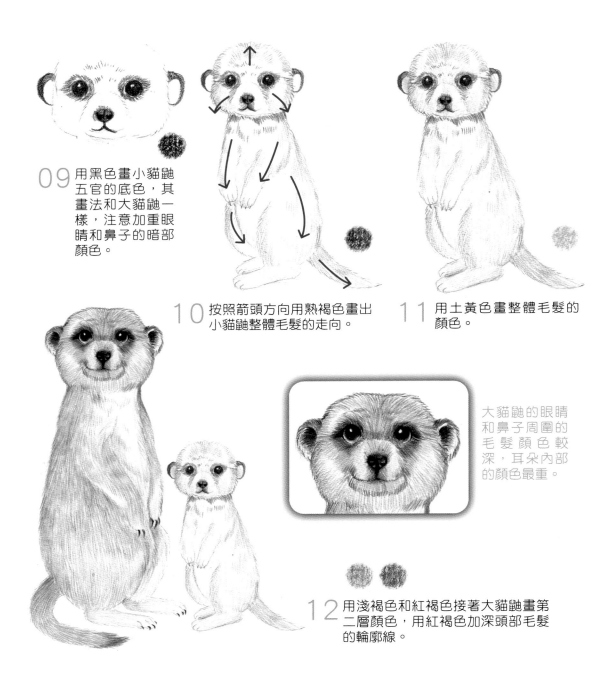

09 用黑色畫小貓鼬
五官的底色，其
畫法和大貓鼬一
樣，注意加重眼
睛和鼻子的暗部
顏色。

10 按照箭頭方向用熟褐色畫出
小貓鼬整體毛髮的走向。

11 用土黃色畫整體毛髮的
顏色。

大貓鼬的眼睛
和鼻子周圍的
毛髮顏色較
深，耳朵內部
的顏色最重。

12 用淺褐色和紅褐色接著大貓鼬畫第
二層顏色，用紅褐色加深頭部毛髮
的輪廓線。

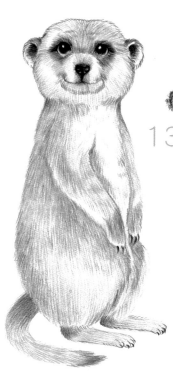

13 用紅褐色和深褐色畫貓鼬身體上毛髮的顏色，注意毛髮顏色的銜接要自然，用黑色畫四肢的底色。

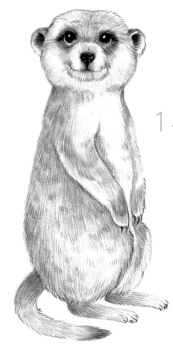

14 用淺褐色疊加整體毛髮的顏色，用黑色加深畫出毛髮的輪廓線。

15 用淺褐色結合紅褐色畫小貓鼬整體毛髮的顏色，用黑色畫小貓鼬四肢的底色。

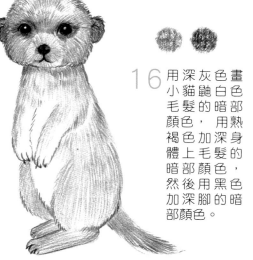

16 用深灰色畫白色小貓鼬毛髮的暗部顏色，用熟褐色加深身體上毛髮的暗部顏色，然後用黑色加深腳的暗部顏色。

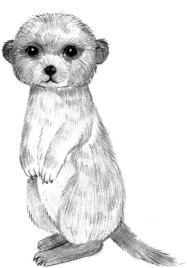

143

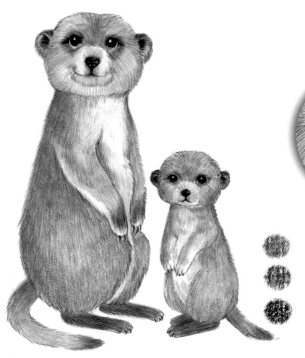

貓鼬眼睛周圍有一圈黑色的毛髮，在
畫的時候要注意刻畫出五官的細節，
毛髮之間顏色的過渡要自然。

17 用紅褐色和深褐色整體疊加大、小貓鼬的
毛髮顏色，注意被遮擋部位的顏色最重，
然後用黑色繼續疊加貓鼬四肢的重色與邊
緣輪廓線，直到畫面顏色飽滿為止。

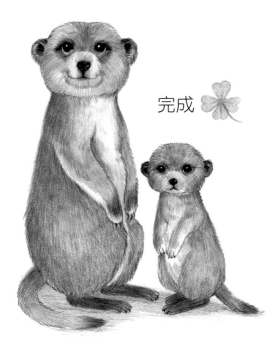

完成

18 用普藍色結合群青色畫一層淡淡的
陰影，讓畫面更加完整。

胖胖的 無尾熊

【準備顏色】

 330肉粉　 387淺褐　 378紅褐　 380深褐　 396灰

 397深灰　 399黑

【繪畫小要點】

無尾熊也是很受歡迎的小動物之一，胖胖的身體配合懶懶的神態十分可愛，在起稿的時候要畫出它的特點在上色的時候要注意兩隻無尾熊的明暗關係，顏色不要畫成一團。

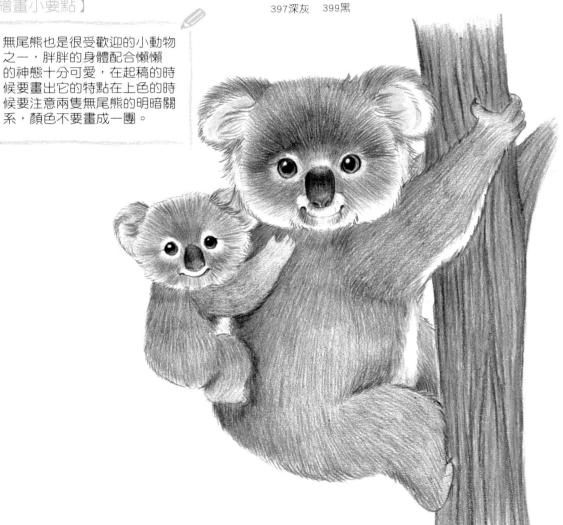

145

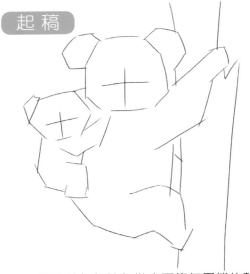

01 用直線輕輕地勾勒出兩隻無尾熊的整體輪廓，標出五官的十字輔助線。

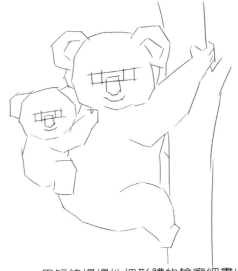

02 用短線慢慢地把形體的輪廓細畫出來，找準各個部分的位置、形態。

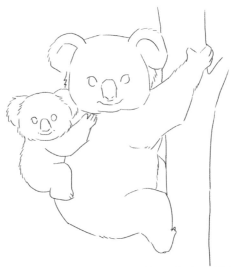

03 開始刻畫五官的細節，畫出四肢及爪子的具體形狀，調整好整體線稿。

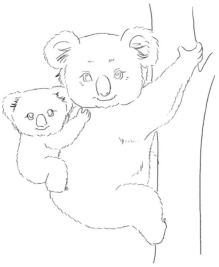

04 用畫短毛的線條勾畫出無尾熊的輪廓線，畫出毛髮的質感，畫好後擦去多餘的輔助線。

05 用黑色和紅褐色畫無尾熊眼睛的底色，注意留出眼睛的高光位置。

06 按照上圖箭頭的方向用灰色畫出無尾熊頭部毛髮的走向。

07 用灰色按照箭頭方向畫無尾熊身體上毛髮的走向，注意線條之間的排列要自然。

08 用黑色畫小無尾熊五官的底色，再用深灰色加深整體暗部毛髮的顏色。

先用深灰色疊加一層顏色，畫好
臉上深淺毛髮的明暗關係。

09 用深灰色畫小無尾熊整體毛髮的走
向，劃分出兩隻無尾熊整體顏色的
分布。

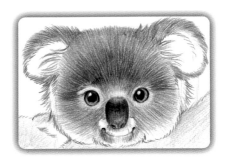

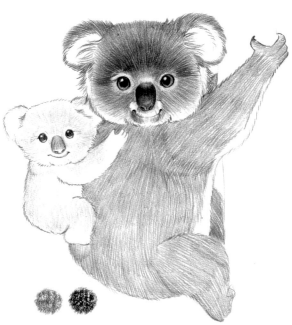

用深色從鼻子和眼睛周圍開始加
重顏色，讓無尾熊的臉部立體起
來。

10 用深灰色結合黑色從大無尾熊的頭
部開始疊加重色。

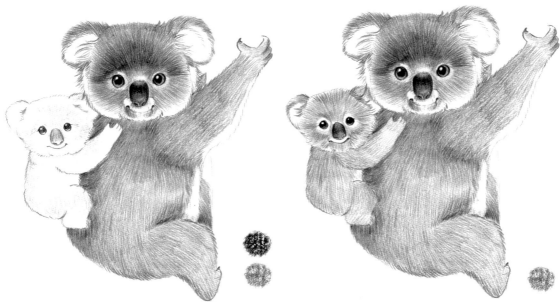

11 用深灰色和黑色繼續疊加大無尾熊
整體毛髮的顏色，注意被遮擋部位
的顏色最重。

12 用深灰色畫小無尾熊毛髮的顏色。

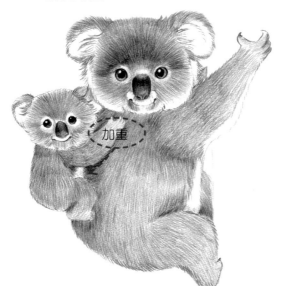

加重

小無尾熊眼睛周圍的白色毛髮
比較明顯，在畫的時候要注意
顏色之間的銜接。

13 用深灰色和黑色疊加畫小無尾熊整
體毛髮的顏色。

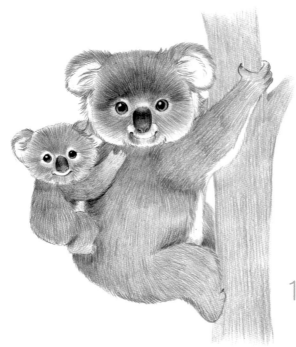

無尾熊耳朵是有厚度的,畫出耳朵內部細節,加深耳朵輪廓的毛髮顏色,畫出耳朵根部的毛髮,讓耳朵看起來毛茸茸的。

14 用淺褐色和紅褐色疊加畫樹幹的底色。

15 用淺褐色和紅褐色疊加畫樹乾的底色,用深褐色畫樹乾的紋路,注意畫出樹的質感。

16 用深灰色繼續疊加顏色,直到畫面顏色飽滿為止,然後在兩隻無尾熊耳朵內部疊加一點肉粉色,讓畫面更完整。

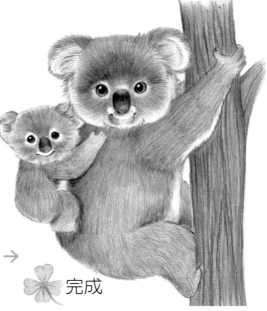

❀ 完成

萌萌的
小熊貓

【繪畫小要點】

小熊貓有一條特別美麗的大尾巴，這是它的一大特點，所以我們在上色的時候要著重畫出尾巴毛茸茸的質感。

【準備顏色】

383土黃　　378紅褐　　380深褐　　376熟褐

397深灰　　344普藍　　341群青

399黑

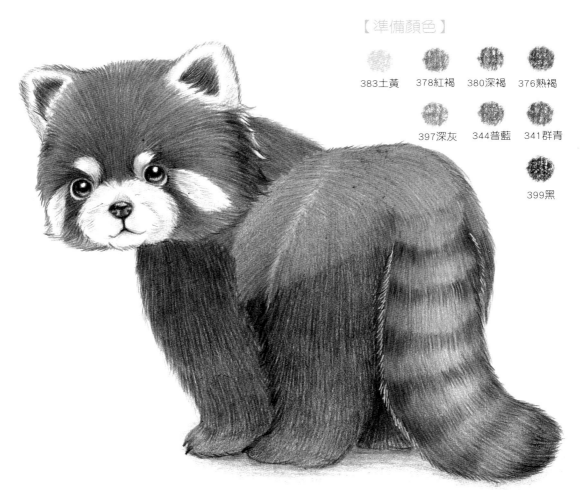

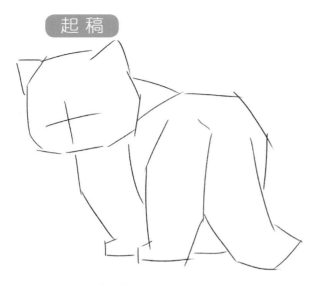

01 用直線輕輕地勾勒出小熊貓的整體輪廓，標出五官的十字輔助線。

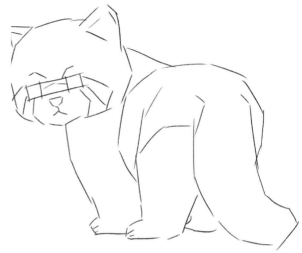

02 用短線慢慢地把形體的輪廓細畫出來，找準各個部分的位置、形態。

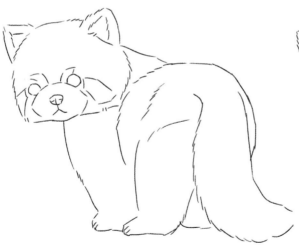

03 開始刻畫五官的細節，畫出四肢及爪子的具體形狀，調整好整體線稿。

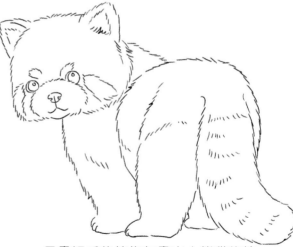

04 用畫短毛的線條勾畫出小熊貓的輪廓線，畫出毛髮的質感，畫好後擦去多餘的輔助線。

05 用黑色畫小熊貓眼睛和鼻子的底色，注意留出眼睛高光的位置。

06 用黑色加重眼睛和鼻子的暗部顏色。

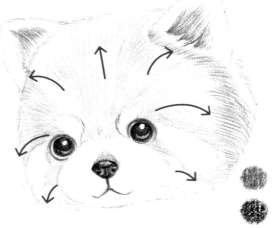

07 按照上圖箭頭的方向用紅褐色和黑色畫小熊貓頭部毛髮的走向。

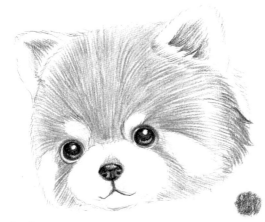

08 用紅褐色疊加小熊貓頭部毛髮的顏色。

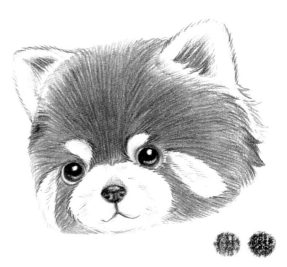

09 用深褐色和黑色從小熊貓眼睛周圍開始疊加重色。

153

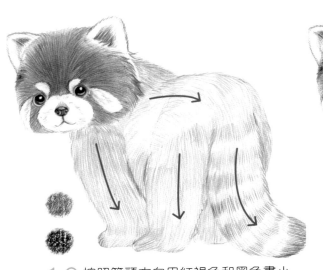

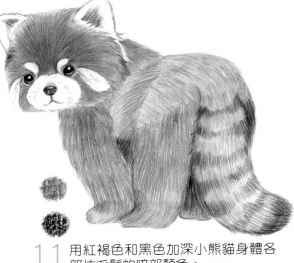

10 按照箭頭方向用紅褐色和黑色畫小熊貓身體上毛髮的走向，注意黑色毛髮和淺色毛髮顏色的分布。

11 用紅褐色和黑色加深小熊貓身體各部位毛髮的暗部顏色。

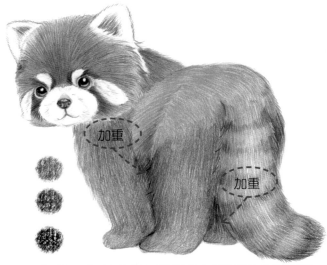

12 用紅褐色疊加熟褐色加深背部毛髮的顏色，用黑色加深四肢及尾巴的暗部顏色，注意被遮擋部位的顏色最重。

先用顏色平鋪尾巴的底色，再畫第二層顏色，用深色加深尾巴的暗部顏色，然後繼續疊加顏色，直到尾巴有立體感為止。

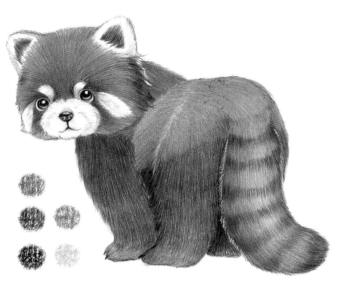

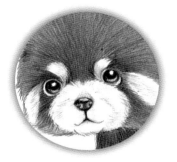

小熊貓臉部的毛髮花紋很有
特點，注意各部位毛髮之間
顏色的銜接要自然。

13 用紅褐色和熟褐色疊加畫淺色毛髮的暗部顏
色，用黑色加重四肢的暗部顏色，用深灰色
畫小熊貓頭部白色毛髮的暗部顏色，然後在
尾巴的亮面疊加一點土黃色，讓畫面的顏色
更加飽滿。

完成

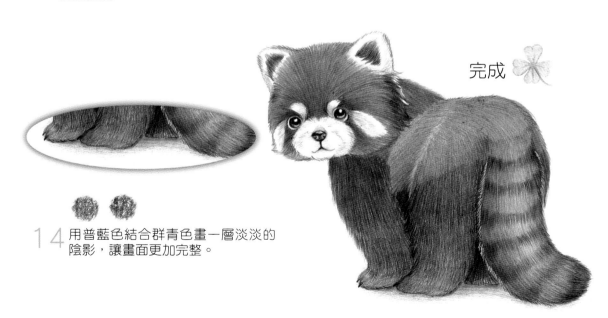

14 用普藍色結合群青色畫一層淡淡的
陰影，讓畫面更加完整。

憨憨的
大熊貓

【繪畫小要點】

大熊貓是特別可愛的動物之一，在起稿的時候要抓住它的特點，通常畫的圓圓的、胖胖的會更可愛，在上色的時候黑、白兩色的銜接過渡要自然。

【準備顏色】

396灰　　397深灰　　399黑

344普藍　　341群青

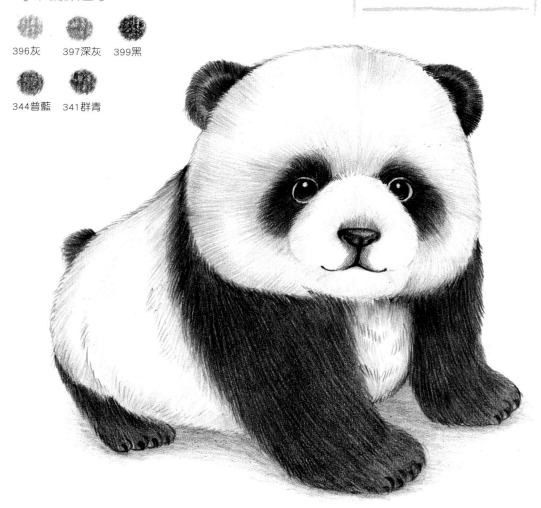

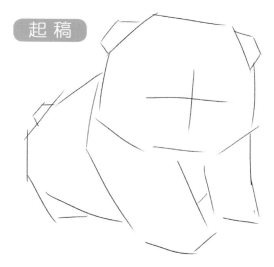

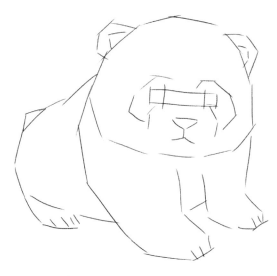

01 用直線輕輕地勾勒出大熊貓的整體輪廓，標出五官的十字輔助線。

02 用短線慢慢地把形體的輪廓細畫出來，找準各個部分的位置、形態。

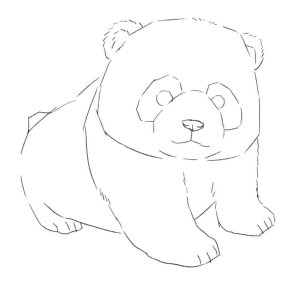

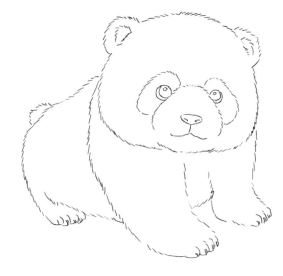

03 開始刻畫五官的細節，畫出四肢及爪子的具體形狀，調整好整體線稿。

04 用畫短毛的線條勾畫出大熊貓的輪廓線，畫出毛髮的質感，畫好後擦去多餘的輔助線。

05 用黑色畫大熊貓眼睛和鼻子的底色，注意留出高光的位置。

06 用黑色加重眼睛和鼻子的暗部顏色，畫出大熊貓的黑眼圈。

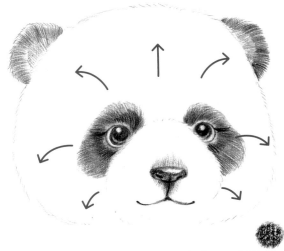

07 用黑色繼續加深大熊貓黑眼圈的顏色，從眼睛周圍開始疊加重色，平鋪出耳朵的顏色。

08 按照箭頭方向用灰色畫大熊貓頭部毛髮的走向。

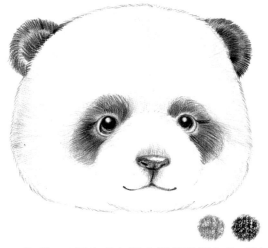

09 用深灰色加深大熊貓頭部白色毛髮的暗部顏色，用黑色加深耳朵的暗部顏色，讓大熊貓立體起來。

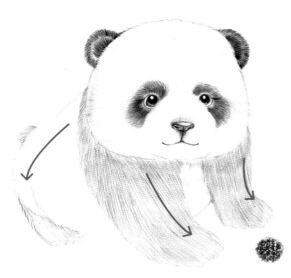

10 按照箭頭方向畫大熊貓身體上毛髮的走向，用黑色畫大熊貓的四肢和尾巴。

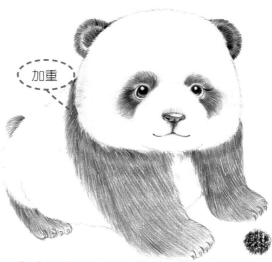

加重

11 用黑色加深大熊貓四肢的暗部顏色，注意脖子下方的顏色最深。

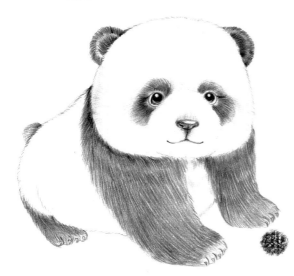

12 用黑色疊加顏色，畫出明暗關係。

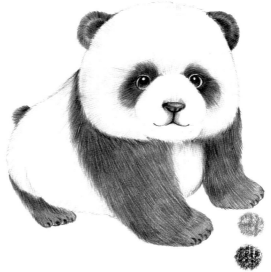

13 用深灰色畫大熊貓白色毛髮的暗部顏色，用黑色繼續加重黑色毛髮的暗部顏色。

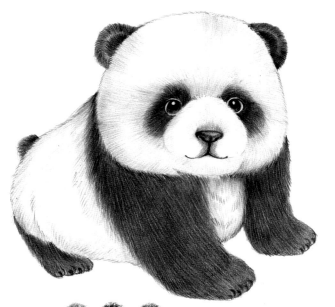

對於大熊貓的耳朵先鋪底色，然後加深耳朵內部的顏色，加重耳朵的毛髮輪廓線，顏色明暗要對比出來。

14 用深灰色和黑色疊加大熊貓整體毛髮的暗部顏色，並在黑色毛髮暗部的位置疊加一點普藍色，讓顏色更飽滿。

15 用普藍色疊加群青色畫一層淡淡的陰影，讓畫面更加完整。

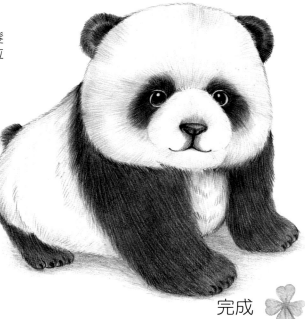

完成

漂亮的
梅花鹿

【繪畫小要點】

梅花鹿除了有一雙美麗的
鹿角外，花紋是它的一大
特點，顏色之間的銜接過
渡要自然，否則花紋會顯
得僵硬。

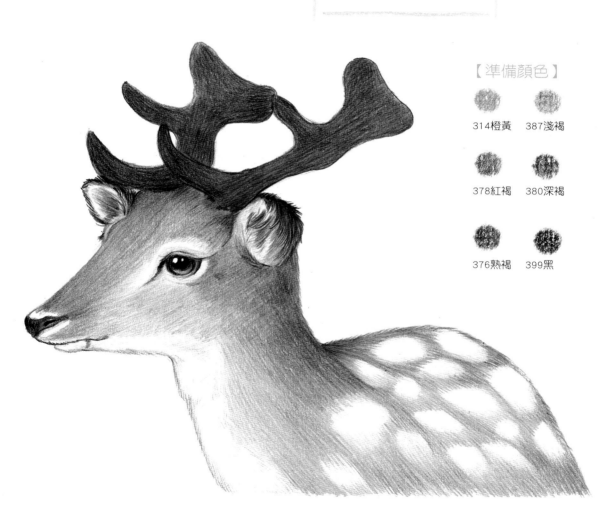

【準備顏色】

314橙黃　　387淺褐

378紅褐　　380深褐

376熟褐　　399黑

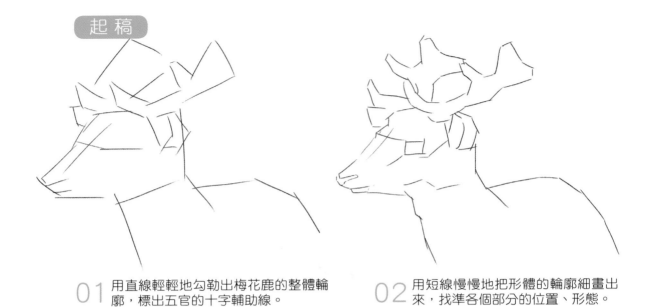

01 用直線輕輕地勾勒出梅花鹿的整體輪廓,標出五官的十字輔助線。

02 用短線慢慢地把形體的輪廓細畫出來,找準各個部分的位置、形態。

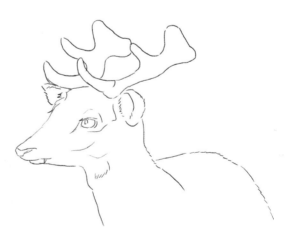

03 開始刻畫五官及鹿角的細節,畫出梅花鹿上半部整體的動態,調整好整體線稿。

04 用畫短毛的線條勾畫出梅花鹿的輪廓線,畫出毛髮的質感,畫好後擦去多餘的輔助線。

05 用黑色畫出梅花鹿眼睛和鼻子的底色，注意留出眼睛的高光。

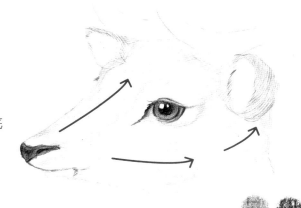

06 用黑色和深褐色加深眼睛和鼻子的底色，並在鼻子上疊加一點深褐色。

07 按照上圖箭頭的方向用淺褐色畫梅花鹿頭部毛髮的走向，用深褐色畫梅花鹿的耳朵。

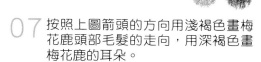

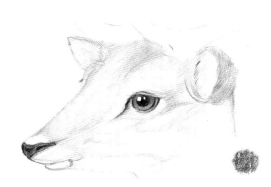

08 用紅褐色畫出梅花鹿頭部暗部的顏色，注意顏色之間的銜接要自然。

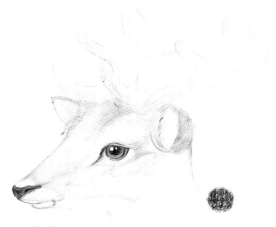

09 用熟褐色畫梅花鹿鹿角的底色。

梅花鹿花紋的分布不
要太平均，要有大有
小，顏色之間的銜接
要自然。

10 用深褐色加深鹿角暗部的顏色與輪廓線，然
後按照箭頭的方向畫梅花鹿身體上毛髮的走
向，梅花鹿花紋的地方要空出來。

11 用淺褐色和紅褐色疊加畫梅花鹿身
體上毛髮的顏色。

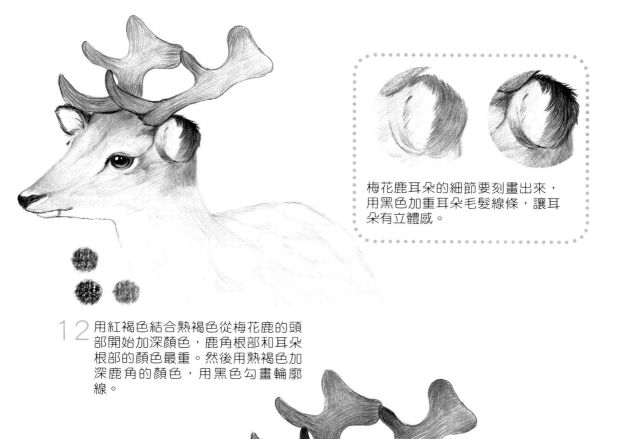

梅花鹿耳朵的細節要刻畫出來，
用黑色加重耳朵毛髮線條，讓耳
朵有立體感。

12 用紅褐色結合熟褐色從梅花鹿的頭
部開始加深顏色，鹿角根部和耳朵
根部的顏色最重。然後用熟褐色加
深鹿角的顏色，用黑色勾畫輪廓
線。

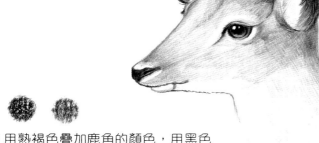

13 用熟褐色疊加鹿角的顏色，用黑色
加重鹿角暗部的顏色。

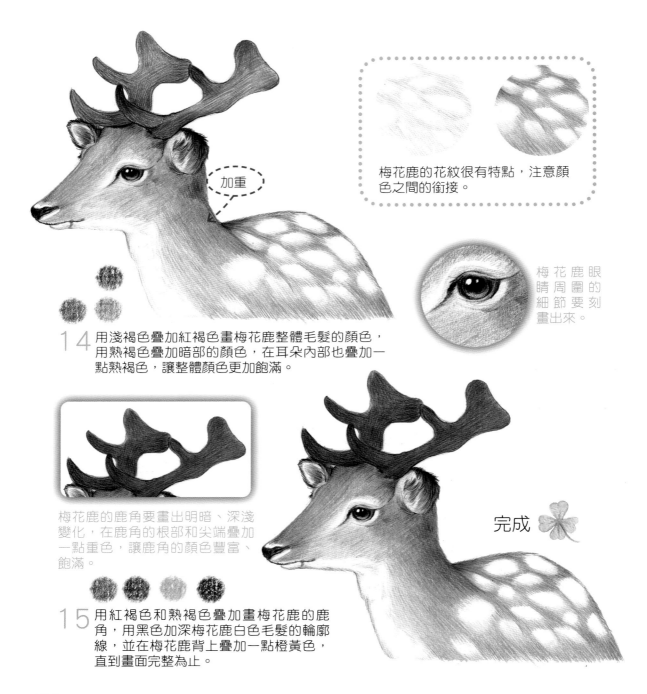

加重

梅花鹿的花紋很有特點，注意顏色之間的銜接。

梅花鹿眼睛周圍的細節要刻畫出來。

14 用淺褐色疊加紅褐色畫梅花鹿整體毛髮的顏色，用熟褐色疊加暗部的顏色，在耳朵內部也疊加一點熟褐色，讓整體顏色更加飽滿。

梅花鹿的鹿角要畫出明暗、深淺變化，在鹿角的根部和尖端疊加一點重色，讓鹿角的顏色豐富、飽滿。

完成

15 用紅褐色和熟褐色疊加畫梅花鹿的鹿角，用黑色加深梅花鹿白色毛髮的輪廓線，並在梅花鹿背上疊加一點橙黃色，直到畫面完整為止。

美麗的長頸鹿

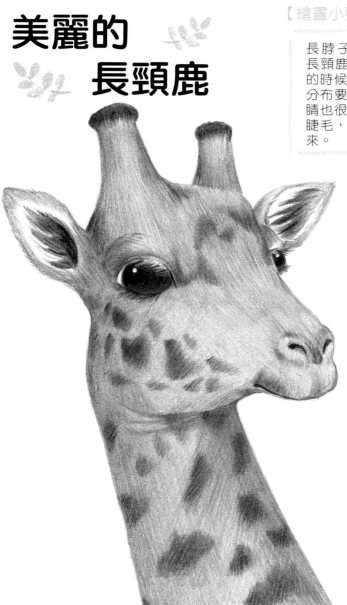

【繪畫小要點】

長脖子和美麗的花紋是長頸鹿的特點， 在上色的時候注意長頸鹿的花紋分布要自然。長頸鹿的眼睛也很漂亮，還有長長的睫毛，這些細節都要畫出來。

【準備顏色】

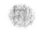 387淺褐　 378紅褐

 376熟褐　 380深褐

 383土黃　 399黑

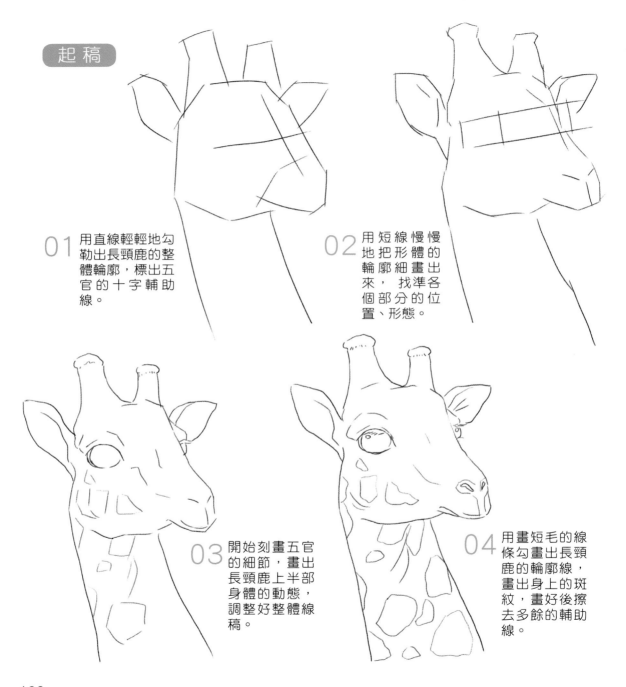

01 用直線輕輕地勾勒出長頸鹿的整體輪廓，標出五官的十字輔助線。

02 用短線慢慢地把形體的輪廓細畫出來，找準各個部分的位置、形態。

03 開始刻畫五官的細節，畫出長頸鹿上半部身體的動態，調整好整體線稿。

04 用畫短毛的線條勾畫出長頸鹿的輪廓線，畫出身上的斑紋，畫好後擦去多餘的輔助線。

05 用黑色畫長頸鹿眼睛和鼻孔
的底色。

07 按照箭頭方向用土黃色畫長頸鹿頭
部毛髮的走向。

06 用黑色加重眼睛和鼻孔的暗
部顏色。

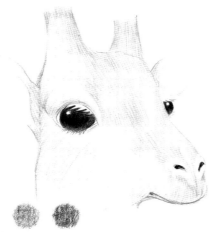

08 用淺褐色結合紅褐色畫長頸鹿頭部
毛髮的顏色，注意第一層用色要
輕。

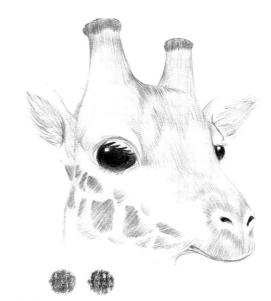

09 用深褐色畫長頸鹿頭部的斑紋，注
意斑紋的分布要自然，然後用熟褐
色畫鹿角和耳朵內部的顏色。

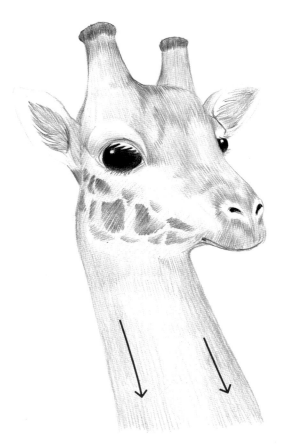

←10 用淺褐色按照箭頭方向畫長頸鹿的脖子，注意亮部和暗部的顏色要區分開。

11 用熟褐色畫長頸鹿脖子上的花紋，→
注意花紋的分布也要有區別，不要太死板。

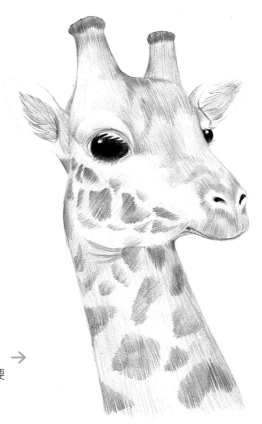

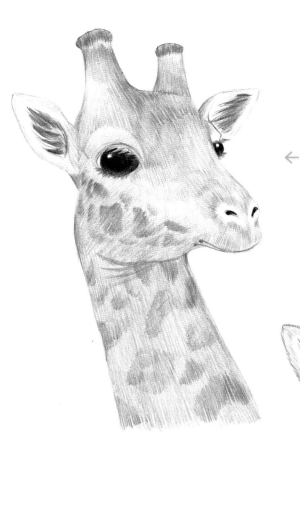

← 12 用淺褐色和紅褐色疊加畫長頸鹿整體的顏色，花紋用深褐色加深，並在耳朵內部疊加一點黑色毛髮。

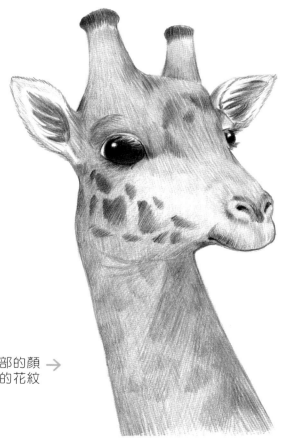

13 用淺褐色和紅褐色疊加畫暗部的顏色，用熟褐色從長頸鹿頭部的花紋開始加重顏色。 →

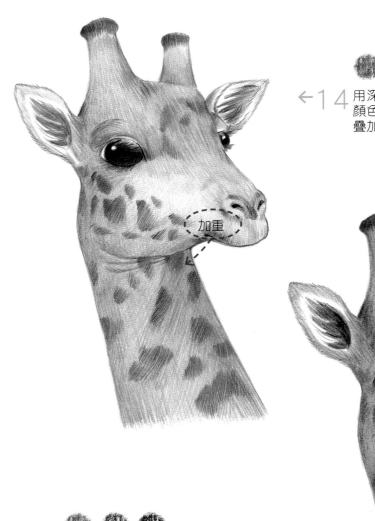

←14 用深褐色加深長頸鹿脖子上花紋的顏色，讓花紋明顯一點，用紅褐色疊加長頸鹿整體暗部的顏色。

加重

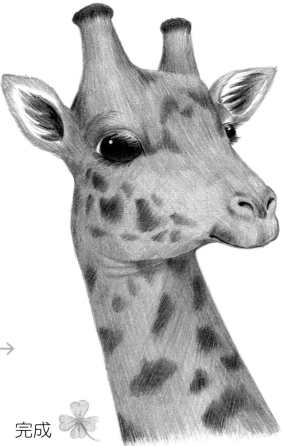

15 用黑色加重長頸鹿鹿角和耳朵的內部顏色，再用紅褐色和深褐色疊加鋪色，直到畫面的顏色飽滿為止。 →

完成

溫順的 小象

【繪畫小要點】

小象的特點在於它的長鼻子、大耳朵以及四肢粗壯的大腿，我們在起稿的時候要抓住這些特點來畫，在上色時可以在暗部的地方疊加一點藍色，這樣會使顏色看起來更飽滿。

【準備顏色】

387淺褐　396灰　397深灰

399黑　344普藍　341群青

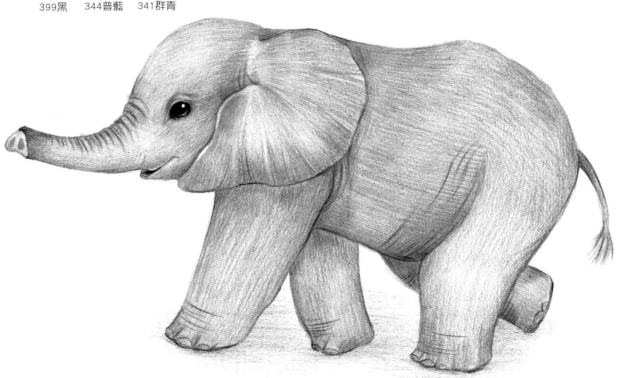

173

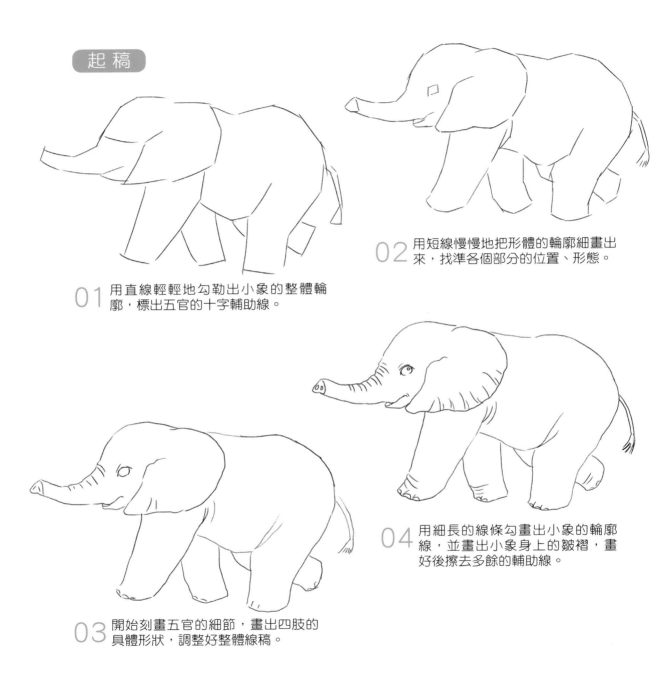

01 用直線輕輕地勾勒出小象的整體輪廓，標出五官的十字輔助線。

02 用短線慢慢地把形體的輪廓細畫出來，找準各個部分的位置、形態。

03 開始刻畫五官的細節，畫出四肢的具體形狀，調整好整體線稿。

04 用細長的線條勾畫出小象的輪廓線，並畫出小象身上的皺褶，畫好後擦去多餘的輔助線。

05 用黑色畫小象眼睛的底色，注意留出眼睛的高光位置。

06 按照上圖箭頭的方向用灰色畫小象頭部的底色。

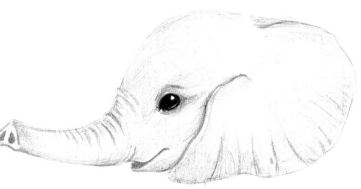

07 用深灰色加深小象頭部鼻子和耳朵的皺褶，用淺褐色輕輕地勾畫一下輪廓線。

08 用深灰色和普藍色疊加畫小象頭部的暗部顏色，注意普藍色輕輕地疊加一層。

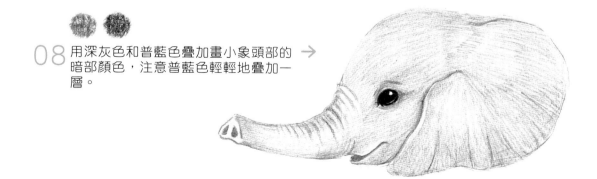

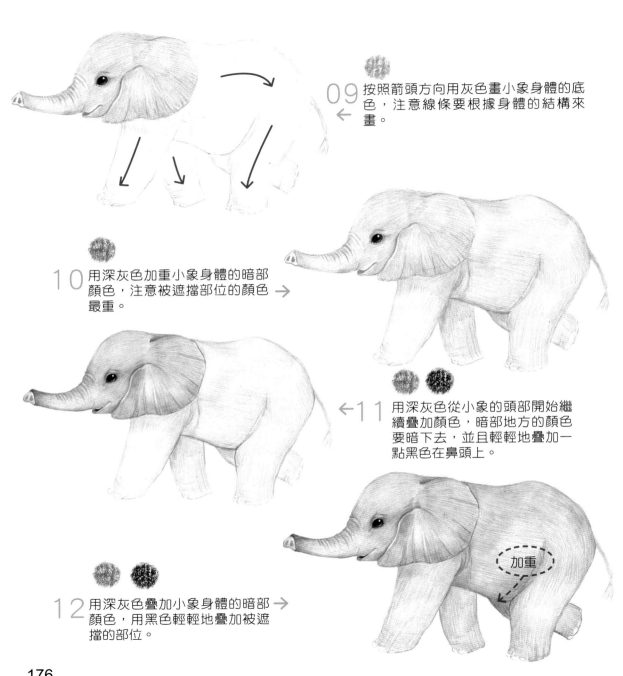

09 按照箭頭方向用灰色畫小象身體的底色，注意線條要根據身體的結構來畫。

10 用深灰色加重小象身體的暗部顏色，注意被遮擋部位的顏色最重。

11 用深灰色從小象的頭部開始繼續疊加顏色，暗部地方的顏色要暗下去，並且輕輕地疊加一點黑色在鼻頭上。

12 用深灰色疊加小象身體的暗部顏色，用黑色輕輕地疊加被遮擋的部位。

加重

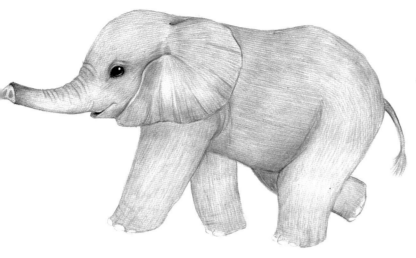

 13 用深灰色一層一層地疊加顏色，暗部的地方要暗下去，並把小象整體用普藍色輕輕地疊加一層。

小象的鼻子先用淺色鋪色，用深色勾畫出鼻子的皺褶，再用深色一層一層地疊加顏色，畫出小象的鼻孔。

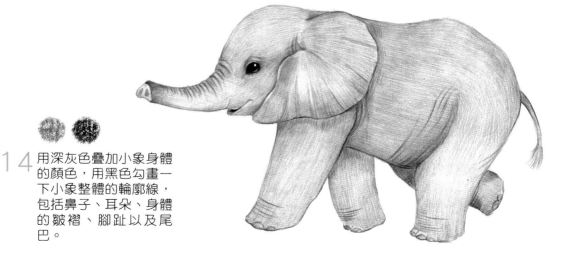

14 用深灰色疊加小象身體的顏色，用黑色勾畫一下小象整體的輪廓線，包括鼻子、耳朵、身體的皺褶、腳趾以及尾巴。

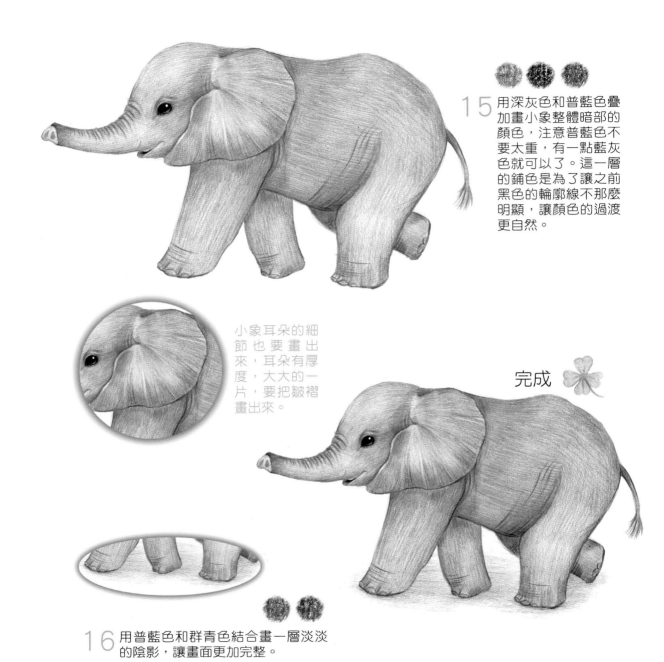

15 用深灰色和普藍色疊加畫小象整體暗部的顏色，注意普藍色不要太重，有一點藍灰色就可以了。這一層的鋪色是為了讓之前黑色的輪廓線不那麼明顯，讓顏色的過渡更自然。

小象耳朵的細節也要畫出來，耳朵有厚度，大大的一片，要把皺褶畫出來。

完成

16 用普藍色和群青色結合畫一層淡淡的陰影，讓畫面更加完整。

178

靈敏的豹

【繪畫小要點】

豹的花紋非常美麗,在
畫美麗的豹紋時注意顏色
之間的疊加要飽滿,畫出
豹紋的質感,並且豹紋紋
理的分布也要自然一些,
不要太死板。

【準備顏色】

383土黃	314橙黃	387淺褐	378紅褐	376熟褐
321橙紅	380深褐	341群青	344普藍	399黑

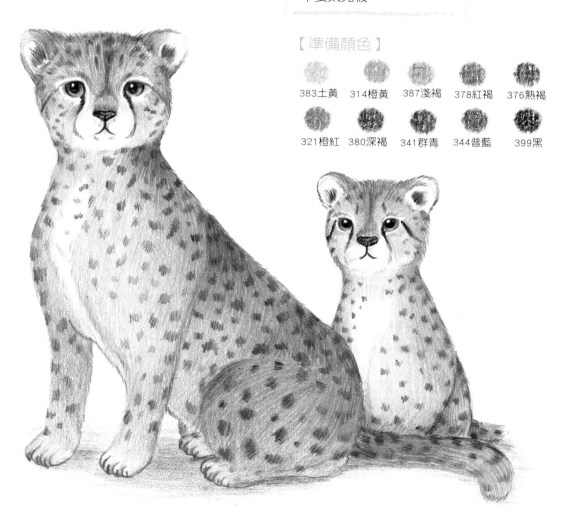

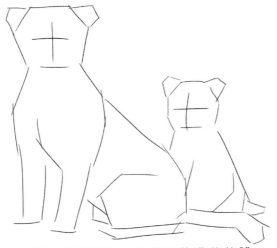

01 用直線輕輕地勾勒出兩隻豹的整體輪廓,標出五官的十字輔助線。

02 用短線慢慢地把形體的輪廓細畫出來,找準各個部分的位置、形態。

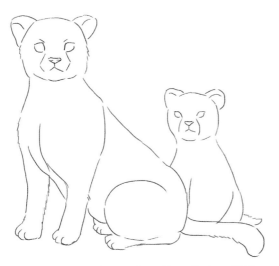

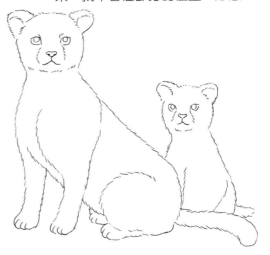

03 開始刻畫五官的細節,畫出四肢及爪子的具體形狀,調整好整體線稿。

04 用畫短毛的線條勾畫出兩隻豹的輪廓線,畫出毛髮的質感,畫好後擦去多餘的輔助線。

05 用黑色和紅褐色畫豹的眼睛底色，再用黑色畫鼻子和花紋的底色。

06 用黑色和紅褐色加深眼睛的暗部顏色。

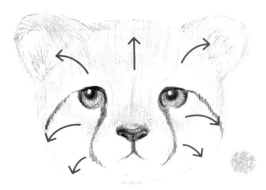

07 按照箭頭方向用土黃色畫出豹的頭部毛髮走向，注意白色毛髮的位置留白。

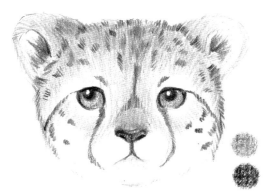

08 用淺褐色和深褐色疊加畫豹的頭部顏色，用深褐色畫豹的頭部花紋，並在耳朵內部疊加一點深褐色。

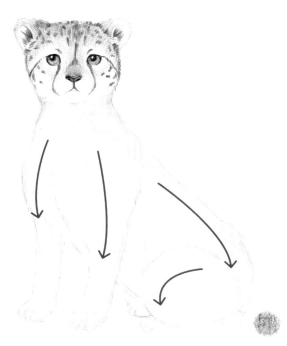

09 按照箭頭方向用淺褐色疊加豹身體上毛髮的走向。

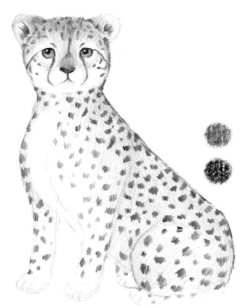

10 用紅褐色疊加豹身體暗部的顏色，再用黑色畫出豹身體上的花紋分布。

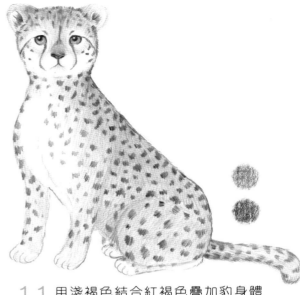

11 用淺褐色結合紅褐色疊加豹身體的顏色，注意暗部的顏色重下去。

12 用黑色和紅褐色畫小豹五官的底色，注意留出顏色的高光位置。

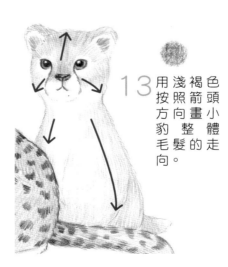

13 用淺褐色按照箭頭方向畫小豹整體毛髮的走向。

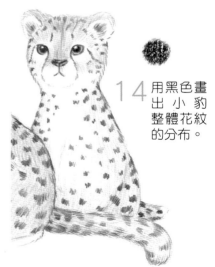

14 用黑色畫出小豹整體花紋的分布。

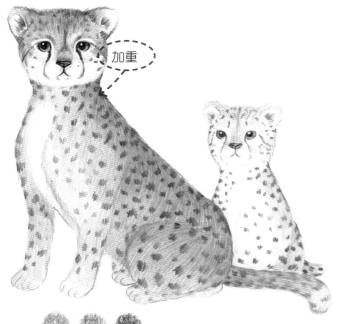

加重

豹的花紋很美，先鋪底色，然後用深色畫出花紋的分布，再一層一層地疊加顏色。

15 用淺褐色和橙紅色從大豹的頭部開始加深暗部的顏色，並在亮部的地方疊加一點橙黃色，讓豹的整體顏色飽滿起來。

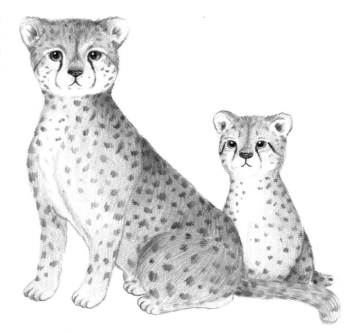

16 用淺褐色和紅褐色疊加畫小豹的整體顏色，在亮部疊加一點橙黃色。

183

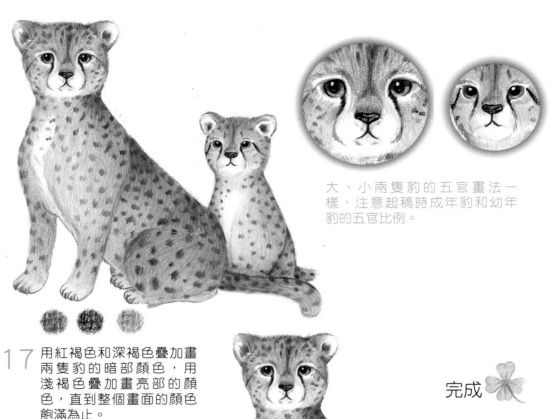

大、小兩隻豹的五官畫法一樣，注意起稿時成年豹和幼年豹的五官比例。

17 用紅褐色和深褐色疊加畫兩隻豹的暗部顏色，用淺褐色疊加畫亮部的顏色，直到整個畫面的顏色飽滿為止。

完成

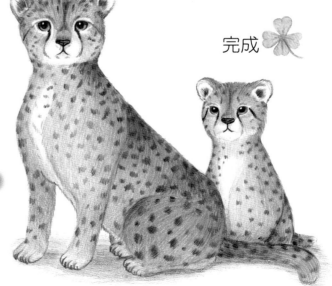

18 用普藍色結合群青色畫一層淡淡的陰影，讓畫面更加完整。

威風的 小老虎

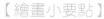【繪畫小要點】

小老虎毛髮的花紋很漂亮，我們在起稿的時候要抓住小老虎的特點，畫出它威風的神態，在上色時要分布好它的花紋以及毛髮之間顏色的過渡銜接。

【準備顏色】

330肉粉　　309中黃　　314橙黃

387淺褐　　378紅褐　　376熟褐

347淺藍　　351深藍　　397深灰

399黑

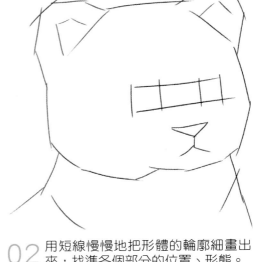

01 用直線輕輕地勾勒出小老虎的整體輪廓，標出五官的十字輔助線。

02 用短線慢慢地把形體的輪廓細畫出來，找準各個部分的位置、形態。

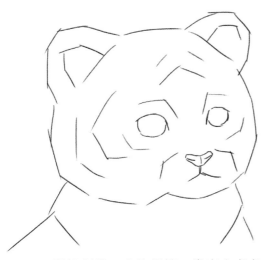

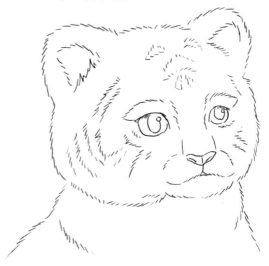

03 開始刻畫五官的細節，畫出小老虎上半部整體的動態細節，調整好整體線稿。

04 用畫短毛的線條勾畫出小老虎的輪廓線，畫出毛髮的質感，畫好後擦去多餘的輔助線。

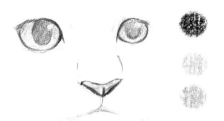

05 用黑色和淺藍色畫小老虎眼睛
的底色，用肉粉色畫鼻子的底
色。

06 用黑色和深藍色加深眼睛瞳孔
的顏色。

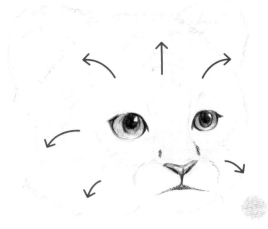

07 按照箭頭方向用中黃色畫小老虎頭
部毛髮的走向，注意白色毛髮的部
位要空出來。

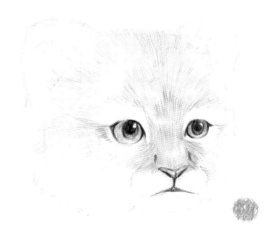

08 用橙黃色從小老虎鼻子周圍開始加
深毛髮的顏色。

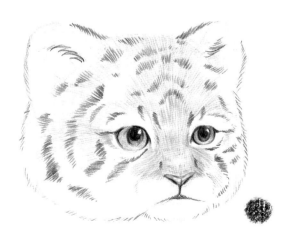

09 用黑色畫出小老虎頭部花紋的分
布，注意花紋的分布要自然。

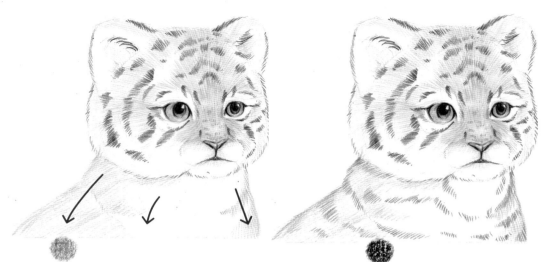

10 用淺褐色按照箭頭方向畫小老虎身體
上毛髮的走向，注意白色毛髮部位的
顏色要空出來。

11 用黑色畫出小老虎身體上花紋的分
布。

加重

12 用橙黃色從小老虎的頭部開始疊加顏色，
用深灰色畫頭部白色毛髮的暗部顏色，用
黑色加重小老虎頭部花紋的顏色。

13 用橙黃色結合紅褐色疊加小老虎身
體的顏色。

188

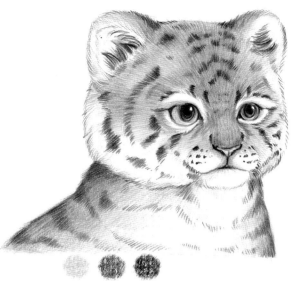

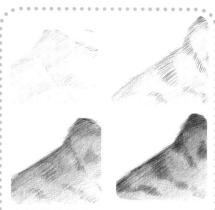

先用淺色鋪底色，再用黑色輕輕地畫出花紋的分布，然後用深色一層一層地疊加顏色，用黑色繼續加重花紋的顏色，直到顏色飽滿為止。

14 用中黃色疊加紅褐色繼續畫小老虎整體毛髮的顏色，用熟褐色加深身體暗部的顏色。

小老虎的耳朵毛茸茸的，有厚度，注意畫出耳朵裡的毛髮。

小老虎五官的細節都要刻畫出來，這樣畫面才會顯得更加精緻。

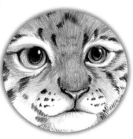

15 用深灰色和黑色畫小老虎身體上白色毛髮的暗部顏色，並畫出毛髮的輪廓線，讓整個畫面更加完整。

完成

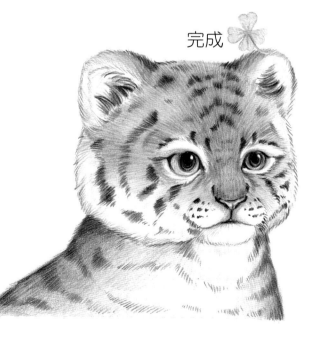

呆萌的
小海獺

【準備顏色】

347淺藍　351深藍　344普藍

378紅褐　380深褐　376熟褐

397深灰　399黑

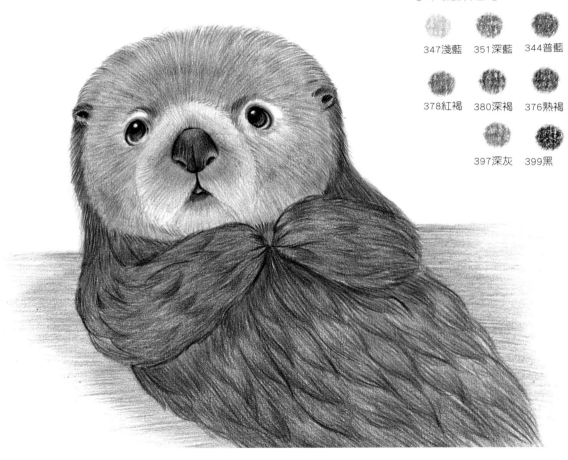

01 用直線輕輕地勾勒出海獺的整體輪廓，標出五官的十字輔助線。

02 用短線慢慢地把形體的輪廓細畫出來，找準各個部分的位置、形態。

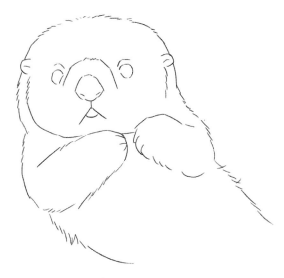

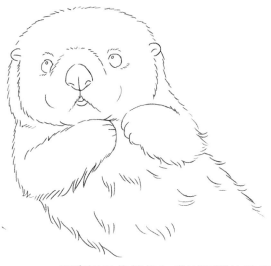

03 開始刻畫五官的細節，畫出海獺頭部及爪子的具體形狀，調整好整體線稿。

04 用畫短毛的線條勾畫出海獺的輪廓線，畫出毛髮的質感，畫好後擦去多餘的輔助線。

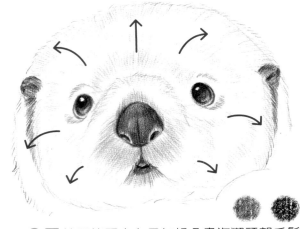

05 用黑色畫出海獺眼睛和鼻子的底色。

07 按照箭頭方向用紅褐色畫海獺頭部毛髮的走向，用黑色畫海獺的小耳朵。

06 用黑色加重眼睛和鼻子的底色，用熟褐色畫鼻子、眼睛周圍的毛髮。

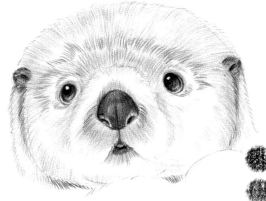

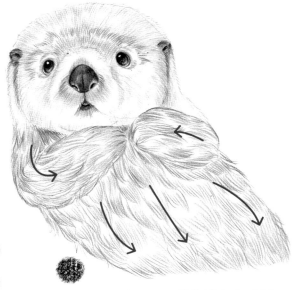

08 用深褐色結合黑色畫海獺頭部的毛髮，注意白色毛髮部位的顏色空出來。

09 按照箭頭方向用黑色畫海獺身上毛髮的走向，因為身上是長毛毛髮，所以要畫出一撮一撮的輪廓線。

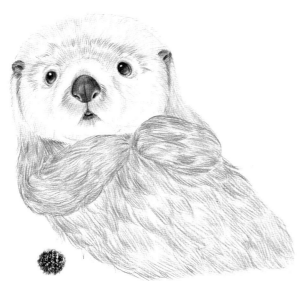

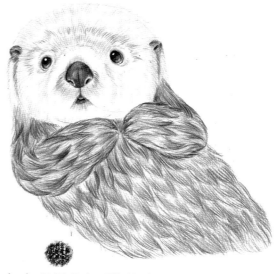

10 用黑色疊加海獺身上毛髮的顏色，
要一撮一撮地畫，顏色不要全部塗
死。

11 用黑色加重海獺身體毛髮的輪廓
線，要一撮一撮堆著畫，毛髮的分
布要自然，不要太死板。

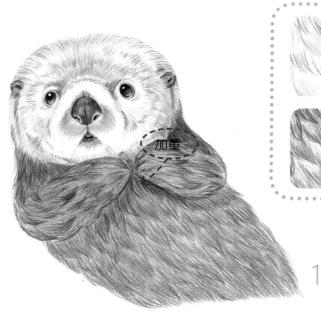

加重

先用黑色畫
出毛髮的走
向，再用
淺色鋪色，
用重色畫出
一撮撮毛髮
的輪廓線，
然後用重色
鋪色，直到
顏色飽滿為
止。

12 用深褐色疊加深灰色畫身體上 毛
髮的暗部顏色，注意被遮擋部位的
顏色要重下去。

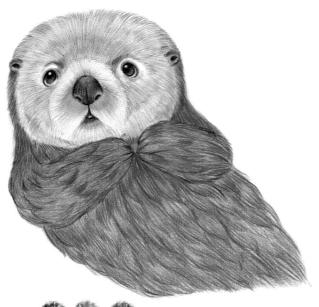

海獺的五官細節要刻畫出來，其嘴巴的形狀是一個亮點，要畫出呆萌的神態。

13 用紅褐色和熟褐色畫海獺頭部毛髮的顏色，用黑色和熟褐色疊加畫身體上毛髮的顏色，用黑色加重整體毛髮的輪廓線，直到整個畫面的顏色飽滿為止。

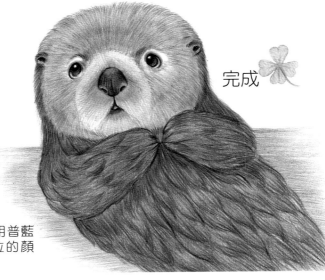

完成

14 用淺藍色和深藍色畫海水，用普藍色加深海水被海獺遮擋部位的顏色，讓畫面的顏色完整。

活潑的 小企鵝

【繪畫小要點】

成年企鵝和幼年企鵝不同，
幼年企鵝渾身的毛髮毛茸茸
的，成年企鵝的毛髮比較光
亮、服貼，所以在畫成年與
幼年企鵝時要畫出它們各自
的特點。

【準備顏色】

307檸檬黃　309中黃　316橘黃

396灰　　397深灰　　399黑

344普藍　341群青

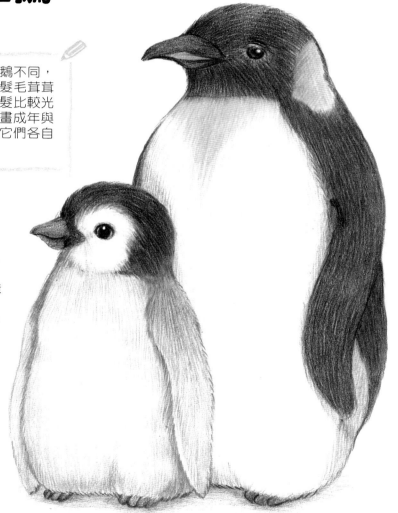

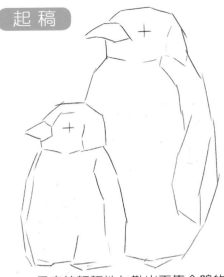

01 用直線輕輕地勾勒出兩隻企鵝的整體輪廓，標出五官的十字輔助線。

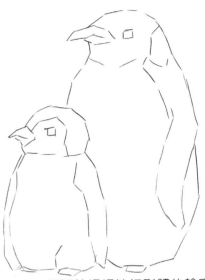

02 用短線慢慢地把形體的輪廓細畫出來，找準各個部分的位置、形態。

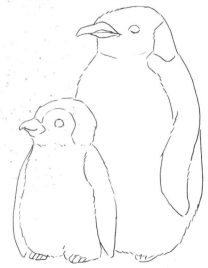

03 開始刻畫兩隻企鵝五官的細節，畫出四肢及爪子的具體形狀，調整好整體線稿。

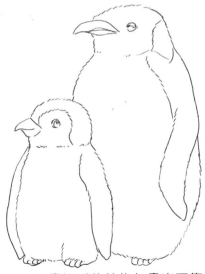

04 用畫短毛的線條勾畫出兩隻企鵝的輪廓線，畫出毛髮的質感，畫好後擦去多餘的輔助線。

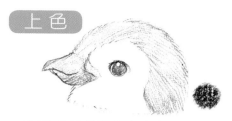

05 用黑色畫小企鵝的眼睛、嘴巴和頭部毛髮的底色。

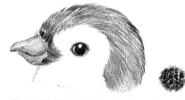

06 用黑色加深小企鵝眼睛、嘴巴以及頭部毛髮的顏色。

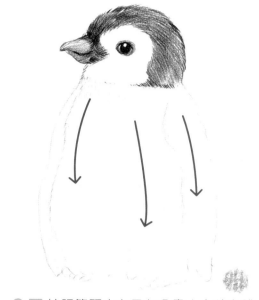

07 按照箭頭方向用灰色畫小企鵝身體上毛髮的走向。

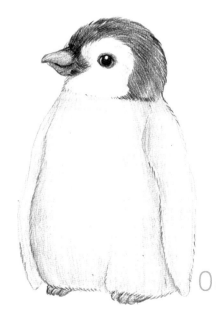

08 用深灰色加深小企鵝身體的暗部顏色，畫出明暗關係，再用黑色畫小企鵝腳的底色。

09 用黑色畫成年企鵝眼睛、嘴巴的底色，用檸檬黃色和橘黃色疊加畫黃色毛髮的部位。

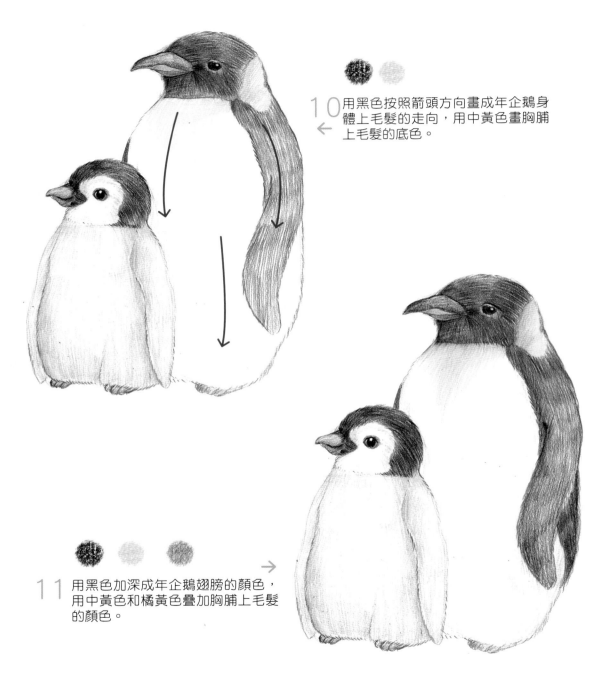

10 用黑色按照箭頭方向畫成年企鵝身體上毛髮的走向，用中黃色畫胸脯上毛髮的底色。

11 用黑色加深成年企鵝翅膀的顏色，用中黃色和橘黃色疊加胸脯上毛髮的顏色。

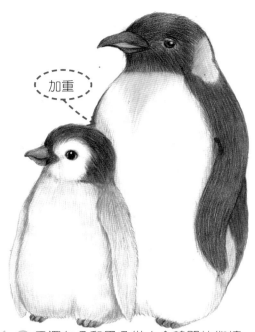

加重

成年企鵝和幼年企鵝的五官形
狀各有不同，注意對顏色和細
節的刻畫。

12 用深灰色和黑色從小企鵝開始繼續
疊加暗部顏色，用黑色、中黃色疊
加橘黃色畫成年企鵝暗部的顏色，
用深灰色畫白色毛髮暗部的顏色。

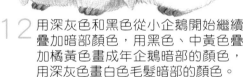

成年企鵝胸前
有好看的橙色
毛髮，要畫出
顏色的漸變。

13 在顏色畫飽滿之後，用普藍色結合
群青色畫一層淡淡的陰影，讓畫面
更加完整。

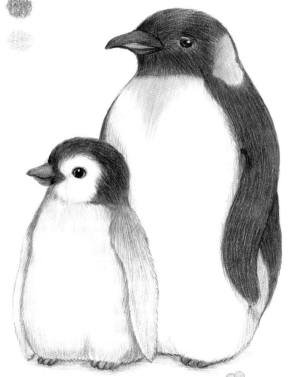

完成

萌萌的
小海豹

【繪畫小要點】

幼年小海豹毛茸茸的特別可愛，渾身長有雪白的絨毛，所以在上色的時候顏色不要畫得過重，要留出它雪白毛髮的質感，在五官上也要抓住它可愛的特點來畫。

【準備顏色】

 396灰　 397深灰　 399黑　 345海藍　 344普藍　 341群青

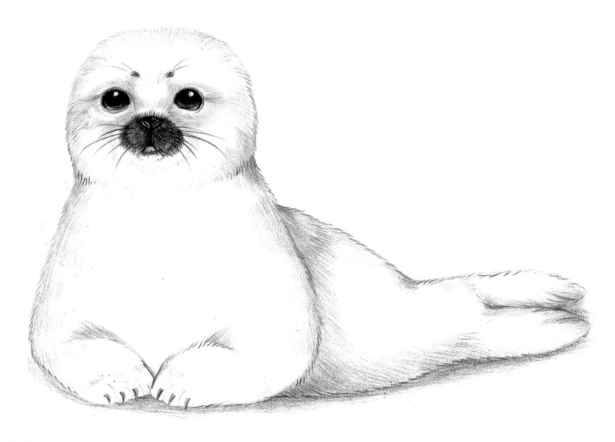

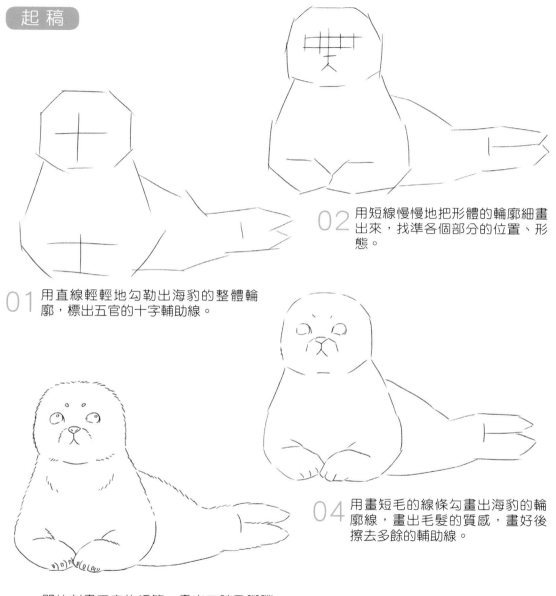

02 用短線慢慢地把形體的輪廓細畫出來，找準各個部分的位置、形態。

01 用直線輕輕地勾勒出海豹的整體輪廓，標出五官的十字輔助線。

04 用畫短毛的線條勾畫出海豹的輪廓線，畫出毛髮的質感，畫好後擦去多餘的輔助線。

03 開始刻畫五官的細節，畫出四肢及腳蹼的具體形狀，調整好整體線稿。

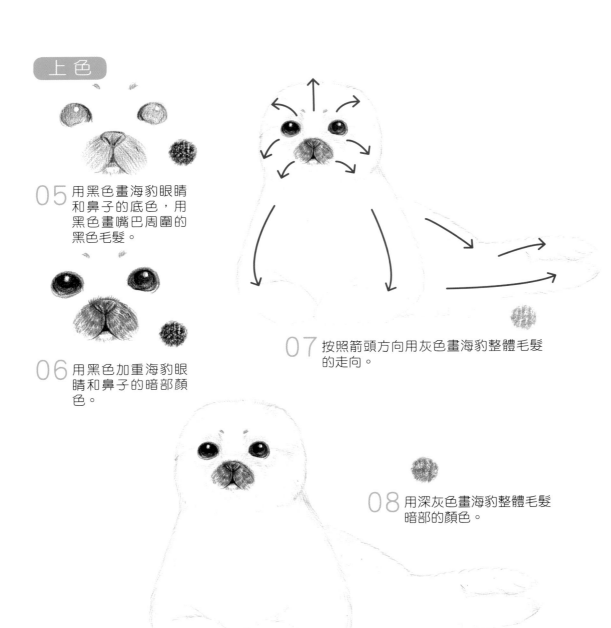

05 用黑色畫海豹眼睛和鼻子的底色，用黑色畫嘴巴周圍的黑色毛髮。

06 用黑色加重海豹眼睛和鼻子的暗部顏色。

07 按照箭頭方向用灰色畫海豹整體毛髮的走向。

08 用深灰色畫海豹整體毛髮暗部的顏色。

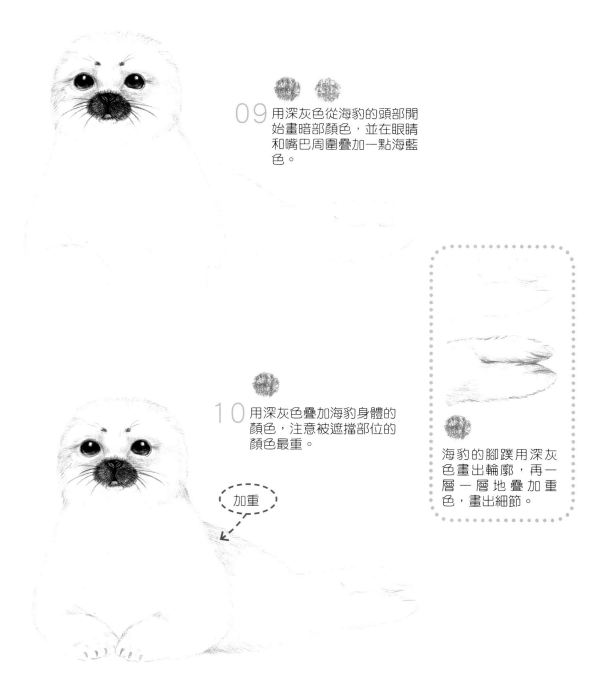

09 用深灰色從海豹的頭部開始畫暗部顏色，並在眼睛和嘴巴周圍疊加一點海藍色。

10 用深灰色疊加海豹身體的顏色，注意被遮擋部位的顏色最重。

加重

海豹的腳蹼用深灰色畫出輪廓，再一層一層地疊加重色，畫出細節。

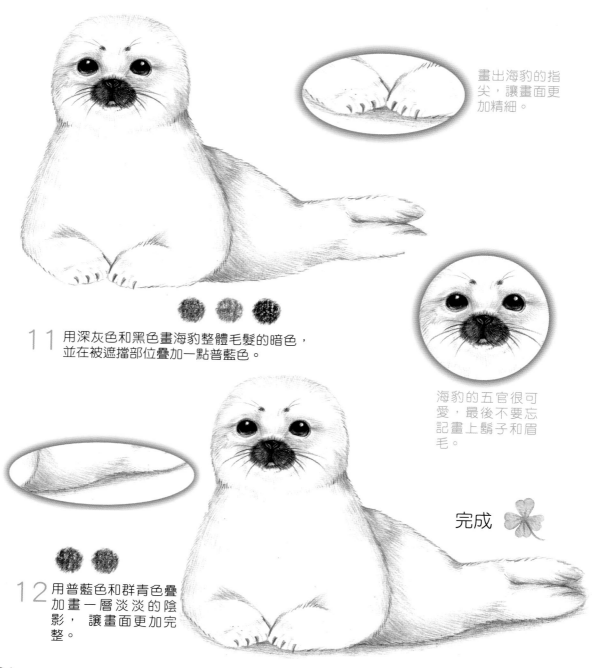

畫出海豹的指
尖，讓畫面更
加精細。

11 用深灰色和黑色畫海豹整體毛髮的暗色，
並在被遮擋部位疊加一點普藍色。

海豹的五官很可
愛，最後不要忘
記畫上鬍子和眉
毛。

完成

12 用普藍色和群青色疊
加畫一層淡淡的陰
影，讓畫面更加完
整。

懶懶的 北極熊

【繪畫小要點】

成年北極熊和幼年北極熊在神態上不同，成年北極熊憨憨的，幼年北極熊比較活潑好動，所以在起稿的時候要畫出它們各自的神態。

【準備顏色】

396灰　397深灰　399黑　376熟褐　341群青　344普藍　345海藍

387淺褐

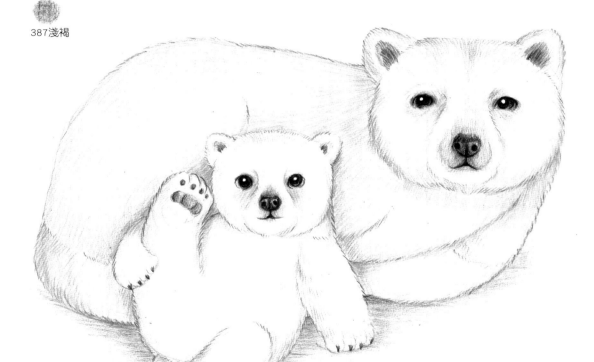

205

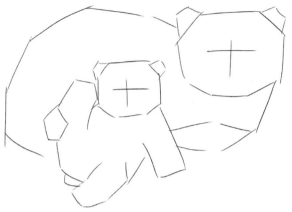

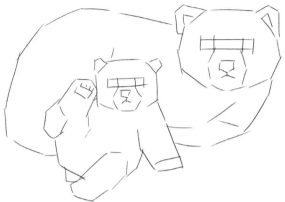

01 用直線輕輕地勾勒出兩隻北極熊的整體輪廓，標出五官的十字輔助線。

02 用短線慢慢地把形體的輪廓細畫出來，找準各個部分的位置、形態。

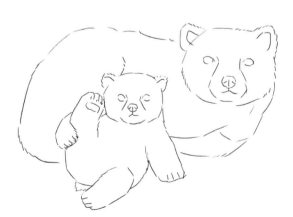

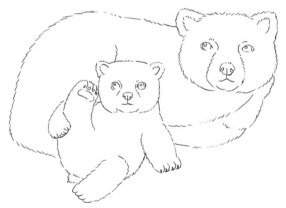

03 開始刻畫兩隻北極熊五官的細節，畫出四肢及爪子的具體形狀，調整好整體線稿。

04 用畫短毛的線條勾畫出北極熊的輪廓線，畫出毛髮的質感，畫好後擦去多餘的輔助線。

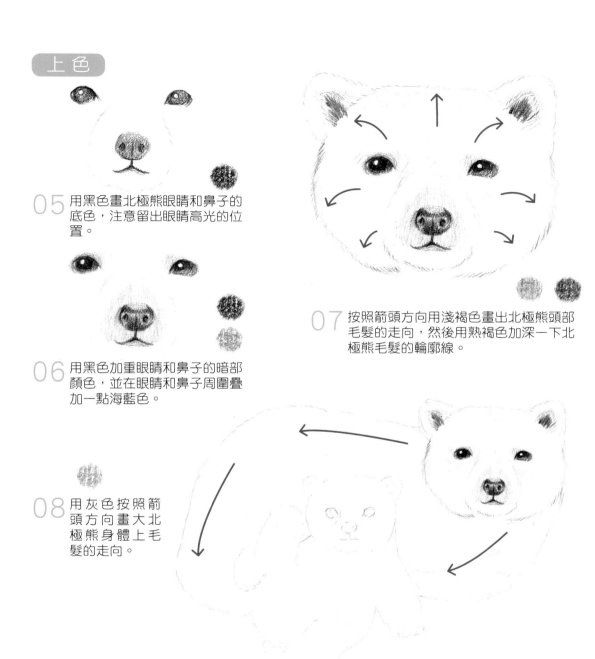

05 用黑色畫北極熊眼睛和鼻子的底色，注意留出眼睛高光的位置。

06 用黑色加重眼睛和鼻子的暗部顏色，並在眼睛和鼻子周圍疊加一點海藍色。

07 按照箭頭方向用淺褐色畫出北極熊頭部毛髮的走向，然後用熟褐色加深一下北極熊毛髮的輪廓線。

08 用灰色按照箭頭方向畫大北極熊身體上毛髮的走向。

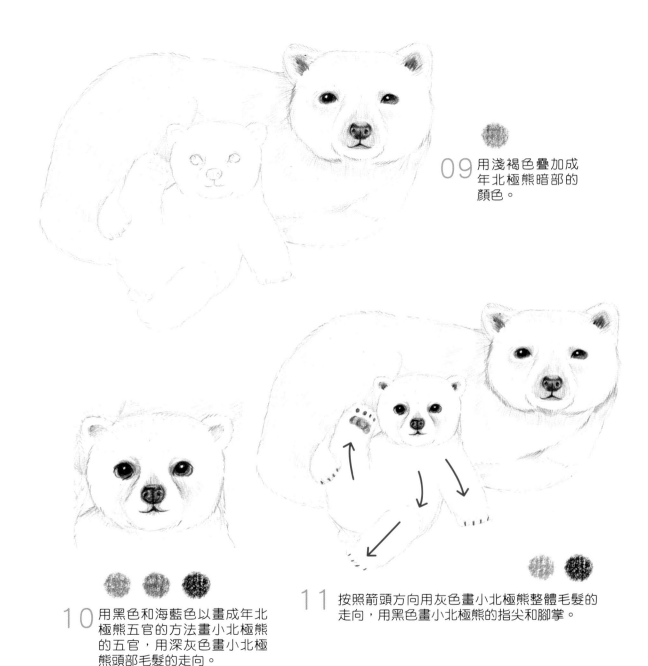

09 用淺褐色疊加成
年北極熊暗部的
顏色。

10 用黑色和海藍色以畫成年北
極熊五官的方法畫小北極熊
的五官,用深灰色畫小北極
熊頭部毛髮的走向。

11 按照箭頭方向用灰色畫小北極熊整體毛髮的
走向,用黑色畫小北極熊的指尖和腳掌。

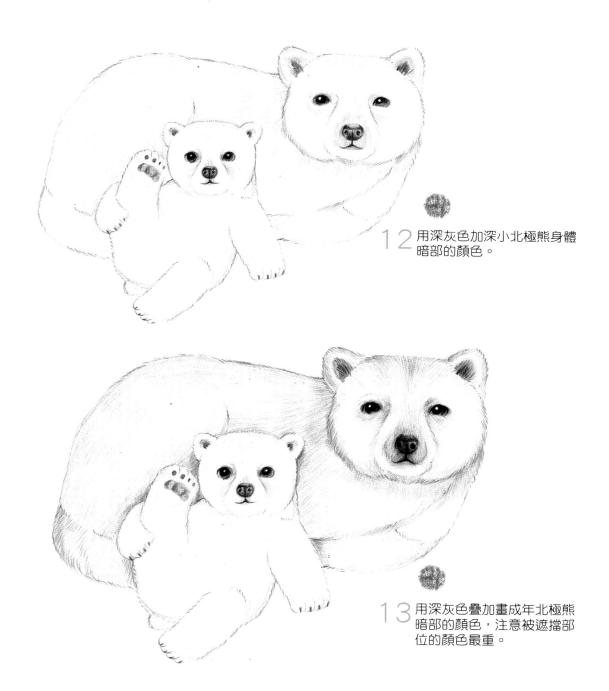

12 用深灰色加深小北極熊身體暗部的顏色。

13 用深灰色疊加畫成年北極熊暗部的顏色，注意被遮擋部位的顏色最重。

209

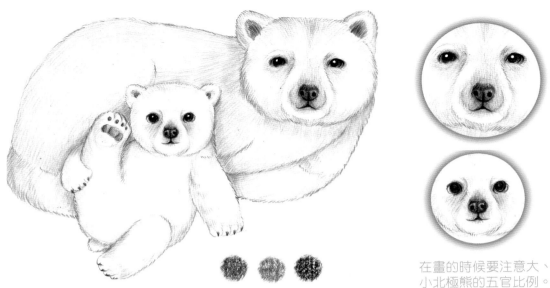

在畫的時候要注意大、小北極熊的五官比例。

14 用深灰色疊加大、小北極熊暗部毛髮的顏色，並在暗部的位置疊加一點普藍色，然後用黑色勾畫一下整體毛髮的輪廓線，讓畫面看起來毛茸茸的。

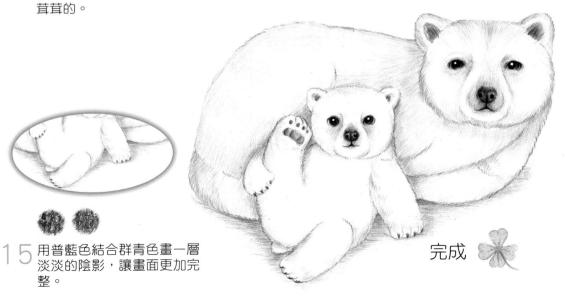

15 用普藍色結合群青色畫一層淡淡的陰影，讓畫面更加完整。

完成

聰明的 貓頭鷹

【繪畫小要點】

貓頭鷹羽毛的顏色非常豐富，也是繪畫的難點，在上色的時候要抓住頭部和翅膀不同羽毛的質感來畫，翅膀上的羽毛要隨著羽毛的生長走勢一層一層來畫，不必每根羽毛都細畫，要看成一個整體來畫，畫出明暗關係與毛茸茸的質感。

【準備顏色】

387淺褐　378紅褐

380深褐　376熟褐

370草綠　367深綠

357墨綠　396灰

397深灰　399黑

307檸檬黃　314橙黃

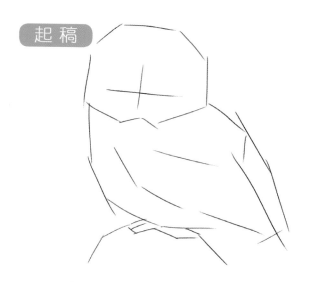

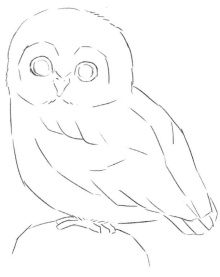

01 用直線輕輕地勾勒出貓頭鷹的整體輪廓，標出五官的十字輔助線。

02 用短線慢慢地把形體的輪廓細畫出來，找準各個部分的位置、形態。

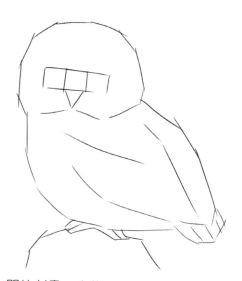

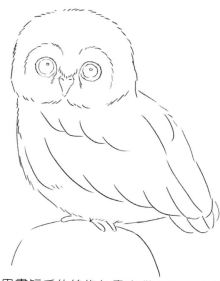

03 開始刻畫五官的細節，畫出翅膀及爪子的具體形狀，調整好整體線稿。

04 用畫短毛的線條勾畫出貓頭鷹的輪廓線，畫出毛髮的質感，畫好後擦去多餘的輔助線。

05 用黑色和檸檬黃色畫貓頭鷹眼睛和鼻子的底色,注意留出眼睛高光的位置。

06 用黑色和橙黃色疊加畫貓頭鷹眼睛的暗色,用黑色畫嘴巴暗部的顏色。

07 按照箭頭方向用灰色畫出貓頭鷹頭部毛髮的底色,注意白色毛髮的部位要空出來。

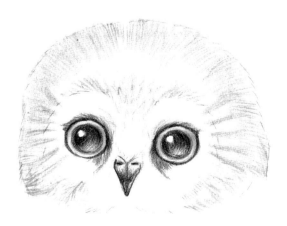

08 用深灰色和熟褐色疊加畫貓頭鷹頭部的顏色。

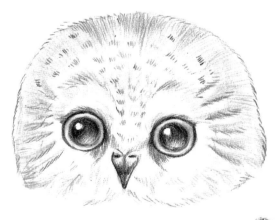

09 用黑色畫貓頭鷹頭部毛髮的小花紋。

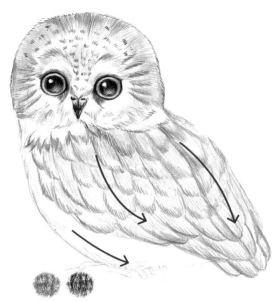

10 按照箭頭方向用熟褐色畫貓頭鷹身體上羽毛的走向，並加深羽毛的輪廓線，然後用深灰色疊加羽毛內部的顏色。

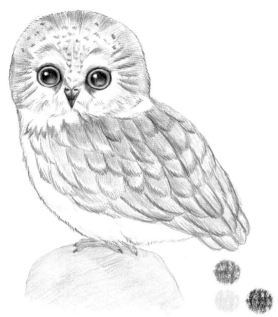

11 用深灰色疊加羽毛內部的顏色，用熟褐色畫貓頭鷹的爪子，用草綠色畫長有綠苔的石頭。

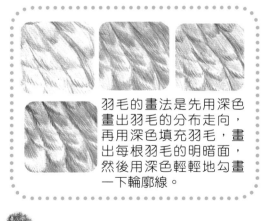

羽毛的畫法是先用深色畫出羽毛的分布走向，再用深色填充羽毛，畫出每根羽毛的明暗面，然後用深色輕輕地勾畫一下輪廓線。

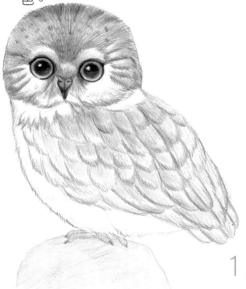

12 用紅褐色從貓頭鷹的頭部開始繼續疊加顏色，白色毛髮的位置要留出來，注意顏色之間的銜接。

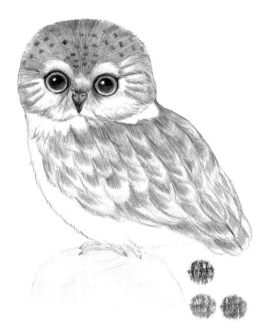

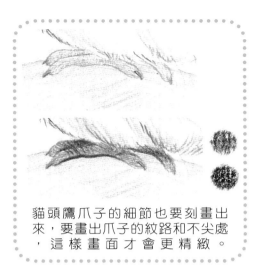

貓頭鷹爪子的細節也要刻畫出來，要畫出爪子的紋路和不尖處，這樣畫面才會更精緻。

13 用紅褐色和熟褐色疊加畫貓頭鷹整體毛髮的顏色，用深灰色畫白色毛髮的暗部顏色。

14 用淺褐色和深灰色畫貓頭鷹腹部白色毛髮的暗部顏色，用黑色加深一下貓頭鷹翅膀上羽毛的輪廓線，用熟褐色畫爪子的暗部顏色。

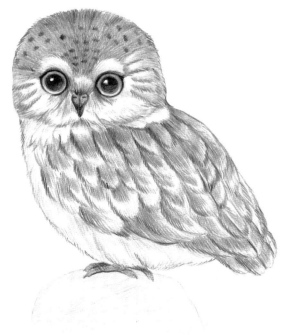

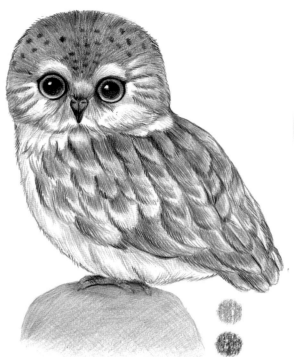

貓頭鷹面部的
毛髮非常美
麗，但畫起來
比較複雜，要
一層一層地刻
畫細節。

15 用深綠色疊加墨綠色畫長有綠苔的
石頭，注意被貓頭鷹遮擋的位置顏
色最深。

16 用墨綠色繼續加重綠苔的顏色，用
熟褐色在綠苔旁邊畫一個小樹枝，
使畫面顯得更加可愛。

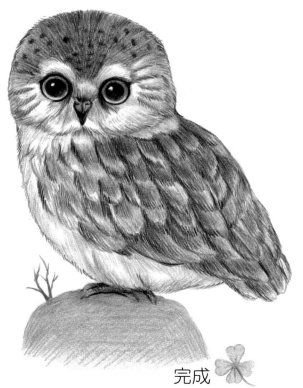

完成

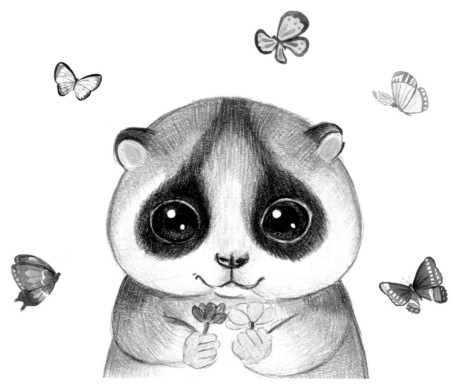

附錄　萌萌的小動物圖例

在學習了38個詳細講解的小動物案例之後，附錄裡還有20個萌萌的小動物圖例，這些豐富的圖例供大家參考練習，讓我們繼續畫萌萌的小動物吧！

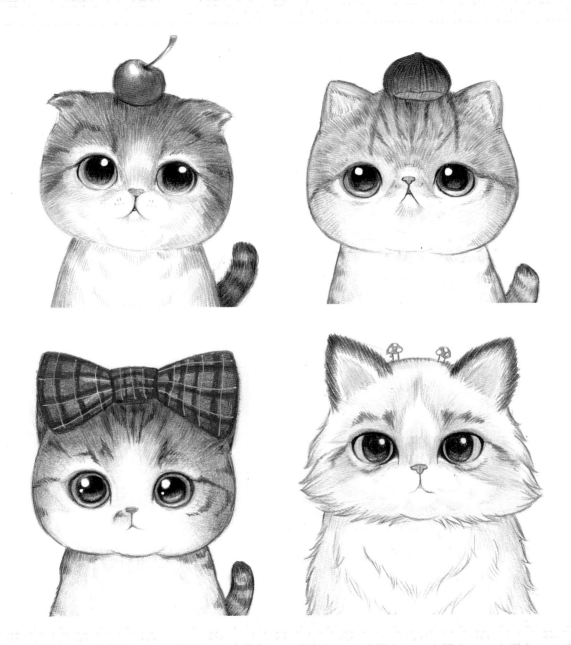

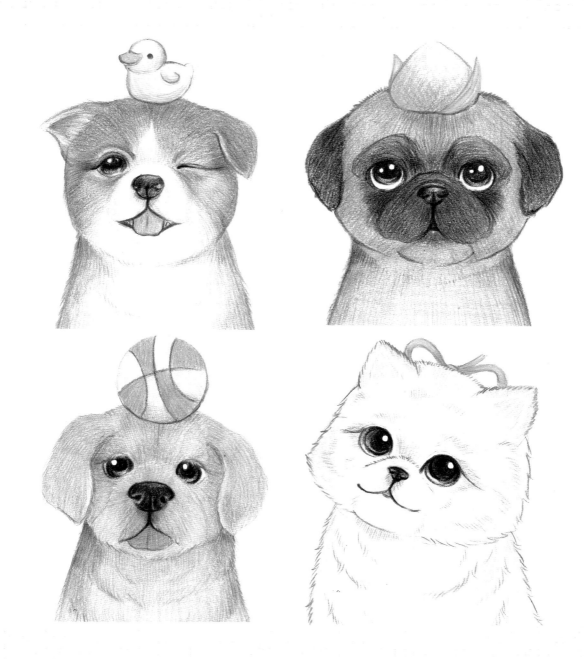